★ 親子同樂真有趣 ★ 一 起 來 玩 　**暢銷版**

超可愛的動物摺紙

丹羽兌子／著

賴純如／譯

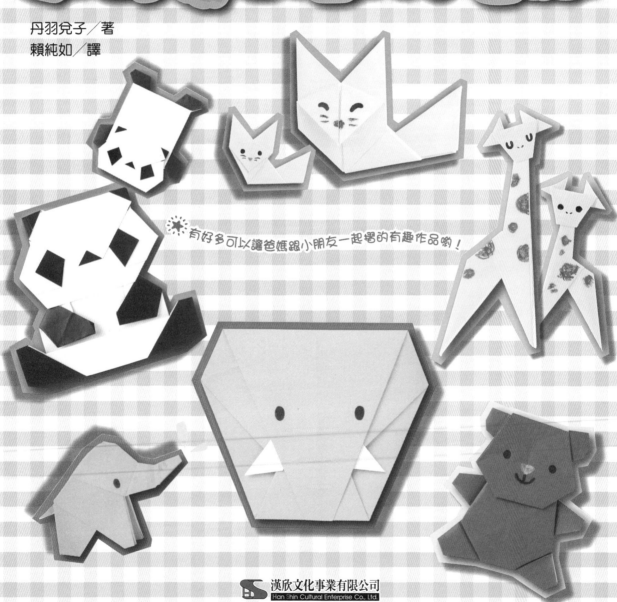

有好多可以讓爸媽跟小朋友一起摺的有趣作品喲！

漢欣文化事業有限公司
Han Shin Cultural Enterprise Co., Ltd.

U0052440

★親子同樂真有趣★ 一起來玩 超可愛的動物摺紙 目次

快 ★ 樂 的
動物園

小朋友們最喜歡的動物大集合！要從哪一個開始摺呢？

悠悠哉哉、懶懶散散，
動物園的偶像明星，

① 貓熊
摺法請翻到 → 28 頁

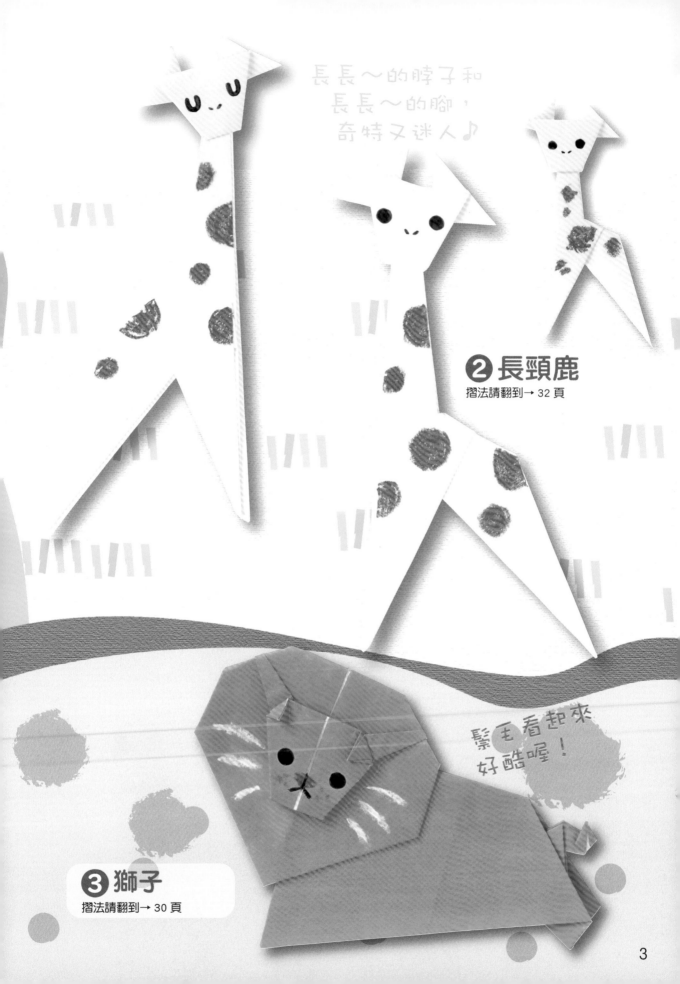

長長～的脖子和
長長～的腳，
奇特又迷人♪

❷ 長頸鹿
摺法請翻到→ 32 頁

鬃毛看起來
好酷喔！

❸ 獅子
摺法請翻到→ 30 頁

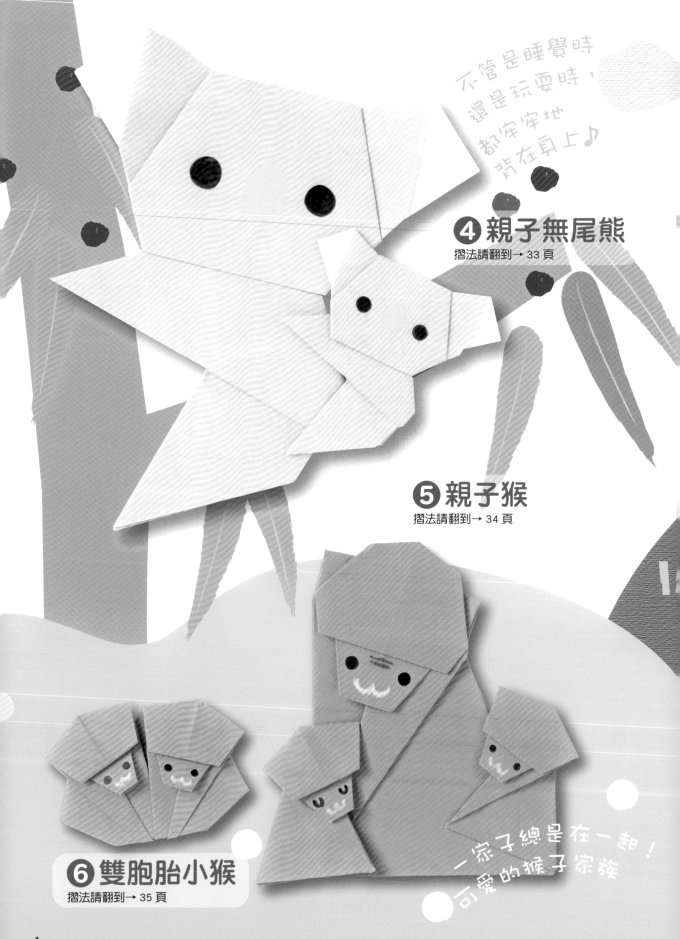

不管是睡覺時
還是玩耍時，
都牢牢地
背在身上♪

④ 親子無尾熊
摺法請翻到 → 33 頁

⑤ 親子猴
摺法請翻到 → 34 頁

⑥ 雙胞胎小猴
摺法請翻到 → 35 頁

一家子總是在一起！
可愛的猴子家族

最喜歡玩水，
充滿了好奇心！

❼ 小象
摺法請翻到 → 36 頁

❽ 象媽媽
摺法請翻到 → 37 頁

❾ 象爸爸
摺法請翻到 → 37 頁

把象爸爸打開，就可以把小象
和象媽媽收在裡面喔！
※ 要用 24 ㎝見方的
色紙來摺喔！

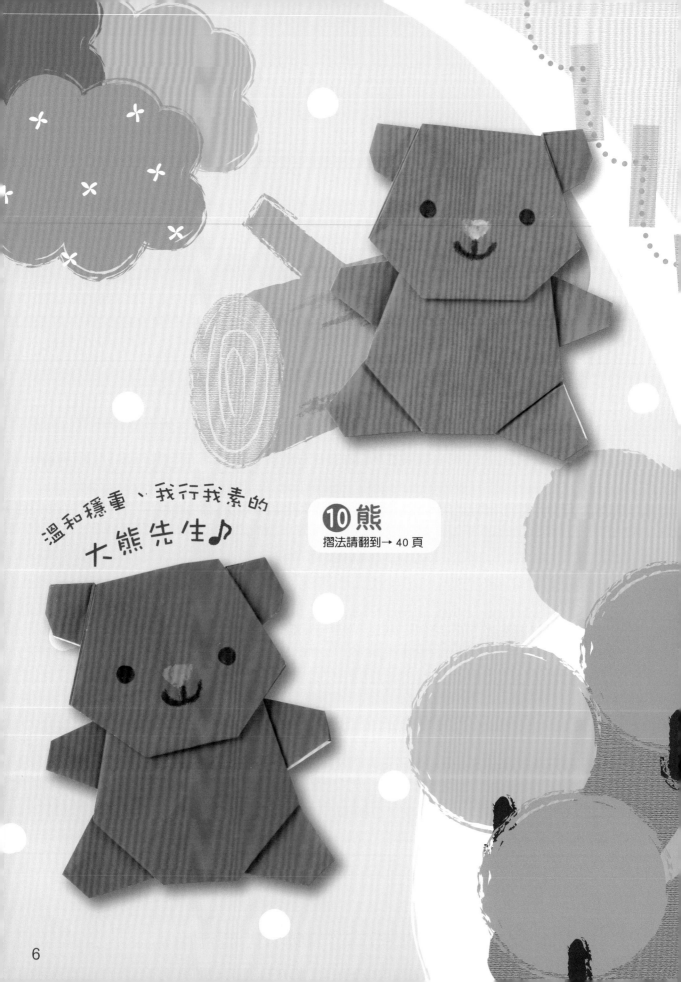

温和穩重、我行我素的
大熊先生♪

⑩熊

摺法請翻到→ 40 頁

彎彎曲曲的角
就像真的一樣！

⑪馴鹿
摺法請翻到→ 39 頁

往上揚的眼睛
看起來魄力十足！

⑫ 老虎
摺法請翻到→ 42 頁

在廣闊～的草原上
悠遊自在♪

⑬ 牛
摺法請翻到→ 46 頁

啾啾♪

⑭ 小雞
摺法請翻到→ 45 頁

⑮ 綿羊
摺法請翻到→ 50 頁

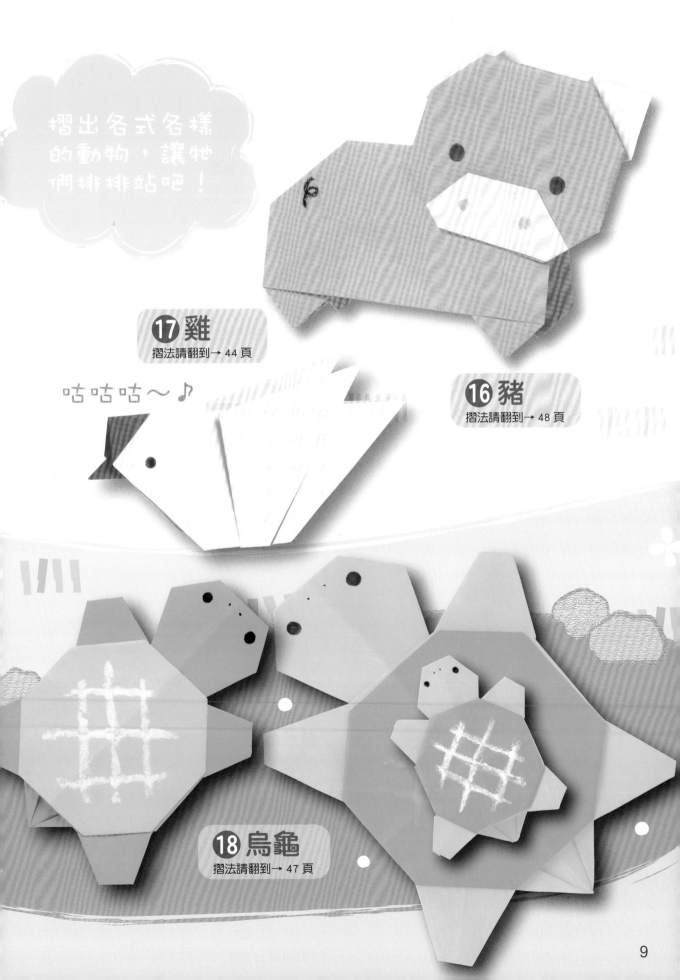

摺出各式各樣的動物，讓牠們排排站吧！

⑰ 雞
摺法請翻到→ 44 頁

咕咕咕～♪

⑯ 豬
摺法請翻到→ 48 頁

⑱ 烏龜
摺法請翻到→ 47 頁

有找到
你喜歡的
寵物嗎？

乖乖地
坐好喲♪

⑲ 小狗
摺法請翻到→ 51 頁

喵～嗚
呼嚕呼嚕

愛撒嬌的
小貓咪！

⑳ 貓咪
摺法請翻到→ 56 頁

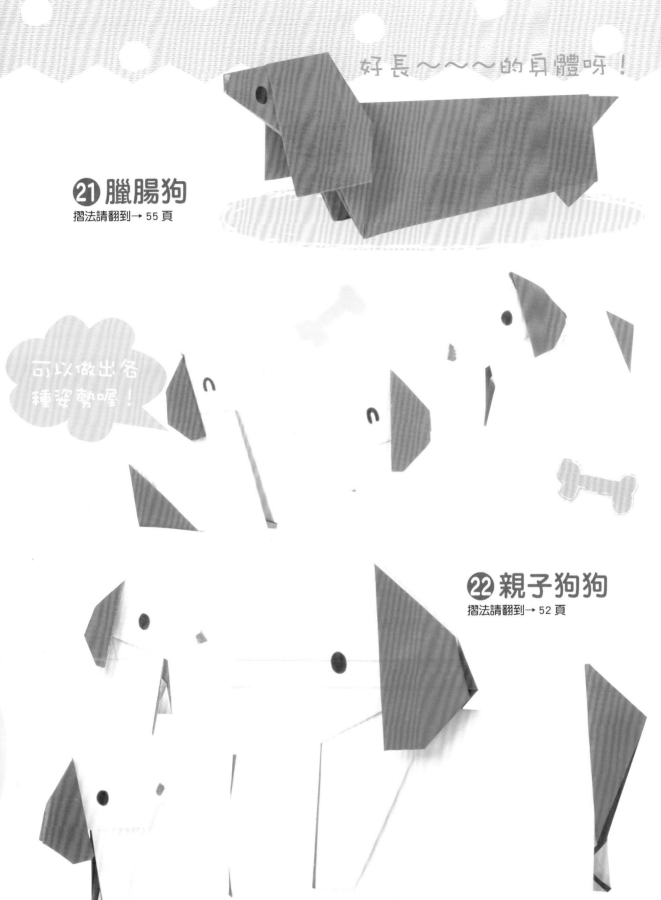

好長～～～的身體呀！

㉑臘腸狗
摺法請翻到→ 55 頁

可以做出各
種姿勢喔！

㉒親子狗狗
摺法請翻到→ 52 頁

11

蹦蹦跳跳，活力滿滿！

❷❸ 兔子
摺法請翻到→ 58 頁

❷❺ 倉鼠 2
摺法請翻到→ 60 頁

小小的前腳
超可愛！

❷❹ 倉鼠 1
摺法請翻到→ 59 頁

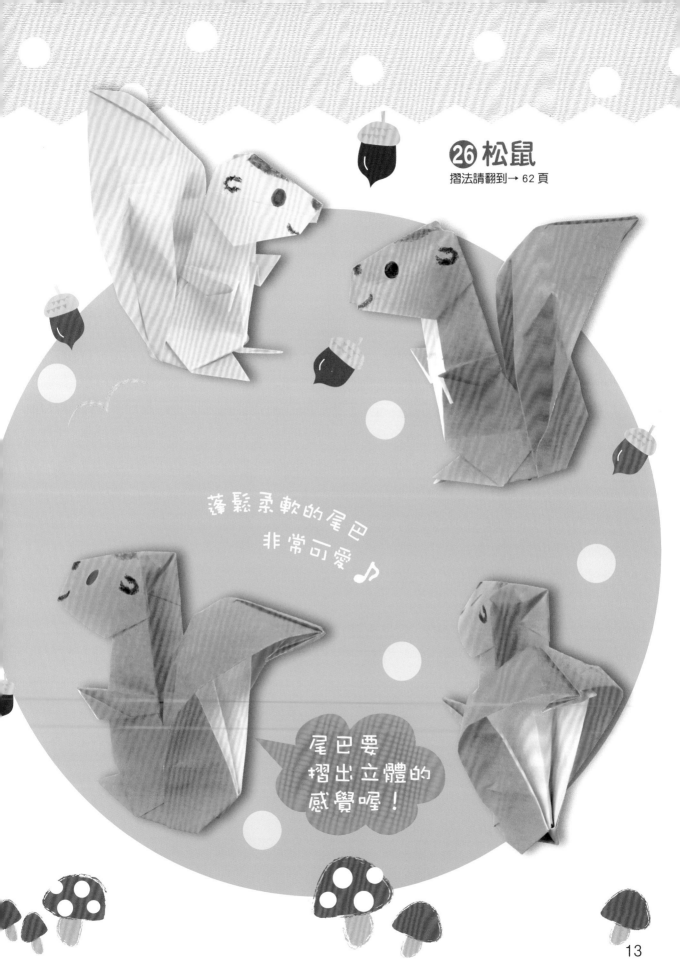

26 松鼠

摺法請翻到→ 62 頁

蓬鬆柔軟的尾巴
非常可愛♪

尾巴要
摺出立體的
感覺喔！

期待的 郊外之旅

有許多 活潑調皮的 伙伴呢！

人家肚子好餓喔！啾啾♪

28 獨角仙
摺法請翻到→66 頁

充滿立體感， 好酷喔！

27 雛鳥
摺法請翻到→ 65 頁

圓圓～的耳朵和 長長的尾巴真可愛！

29 鍬形蟲
摺法請翻到→ 68 頁

30 老鼠
摺法請翻到→ 71 頁

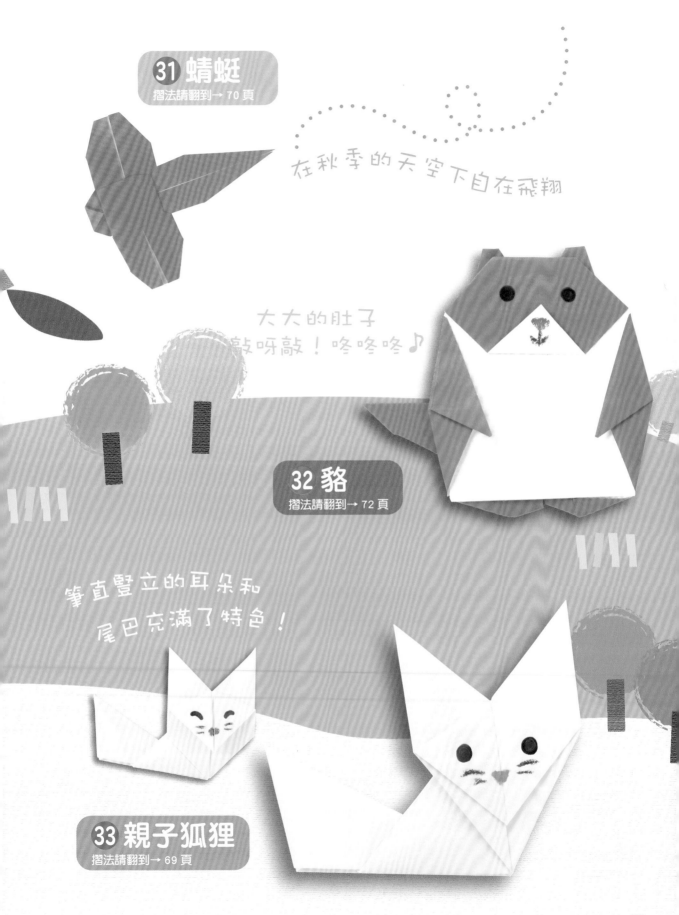

31 蜻蜓
摺法請翻到→ 70 頁

在秋季的天空下自在飛翔

大大的肚子
敲呀敲！咚咚咚♪

32 貉
摺法請翻到→ 72 頁

筆直豎立的耳朵和
尾巴充滿了特色！

33 親子狐狸
摺法請翻到→ 69 頁

噗通噗通 **水族館** 來打造一個獨創的水族館吧♪ ♪ ♪

躍出水面！

㉞ 海豚
摺法請翻到→ 74 頁

㉟ 企鵝
摺法請翻到→ 75 頁

喀嚓喀嚓！

搖搖擺擺地
散步去！♪

㊱ 螃蟹
摺法請翻到→ 78 頁

16

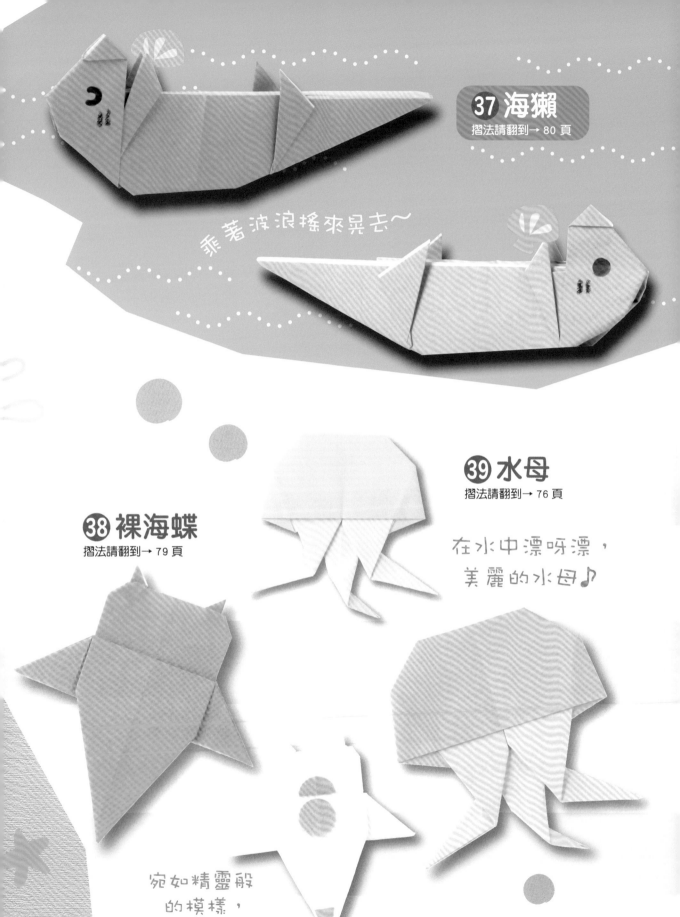

37 海獺
摺法請翻到→ 80 頁

乘著波浪搖來晃去～

39 水母
摺法請翻到→ 76 頁

在水中漂呀漂，
美麗的水母♪

38 裸海蝶
摺法請翻到→ 79 頁

宛如精靈般
的模樣，
非常可愛！

40 神仙魚
摺法請翻到→ 81 頁

色彩豐富，
非常華麗！

82 章魚
摺法請翻到→ 82 頁

我有
8 隻腳！

紅通通的身體
讓人印象深刻！

圓滾滾的形狀超有趣！

三角形的鰭
就像真的一樣呢！

42 烏賊
摺法請翻到→ 83 頁

43 翻車魚
摺法請翻到→ 84 頁

我有
10隻腳！

44 劍旗魚
摺法請翻到→ 85 頁

嘴巴前端又尖又長呢！

可愛的迷你動物

用1/2張色紙就能摺的
迷你又可愛的動物們！

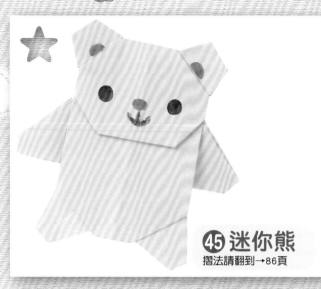

45 迷你熊
摺法請翻到→86頁

46 迷你無尾熊
摺法請翻到→89頁

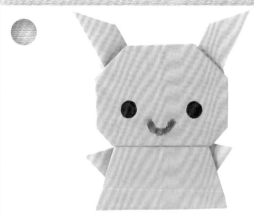

47 迷你兔
摺法請翻到→90頁

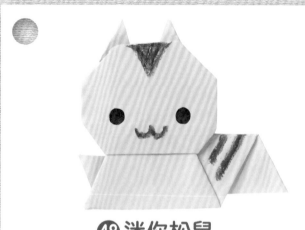

48 迷你松鼠
摺法請翻到→92頁

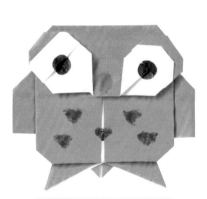

49 迷你貓頭鷹
摺法請翻到→94頁

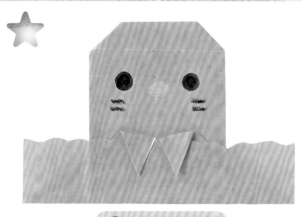

50 迷你鼯鼠
摺法請翻到→96頁

★⑥的雙胞胎小猴和㊳的裸海蝶也可以用1/2張的色紙來摺喔！

在開始進行摺紙之前

在此，要來說明摺紙時必須注意的地方，
以及從28頁開始的製作方法介紹頁中
出現的記號和摺法。
在開始進行摺紙之前，請先看過一遍吧！

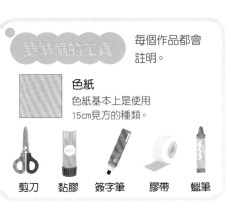

要準備的工具　每個作品都會註明。

色紙
色紙基本上是使用
15cm見方的種類。

剪刀　黏膠　簽字筆　膠帶　蠟筆

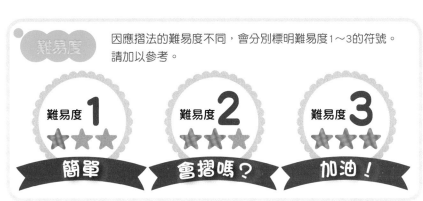

難易度　因應摺法的難易度不同，會分別標明難易度1～3的符號。
請加以參考。

難易度 **1** ★★★　**簡單**

難易度 **2** ★★★　**會摺嗎？**

難易度 **3** ★★★　**加油！**

漂亮完成的訣竅　要摺出漂亮的作品，
摺的時候要注意下面幾點。

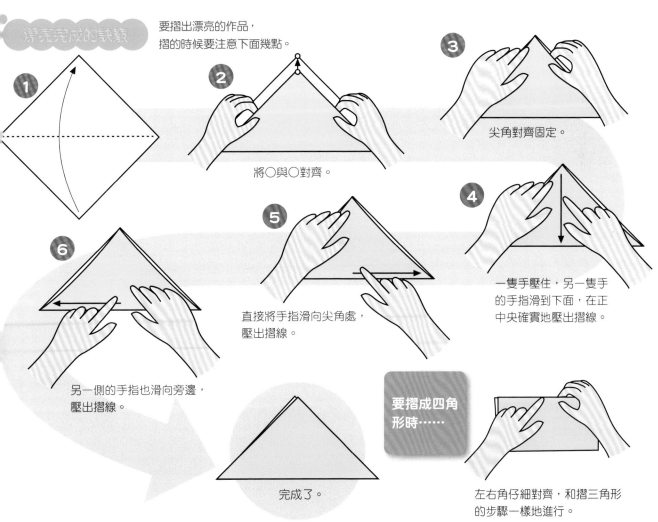

①

② 將○與○對齊。

③ 尖角對齊固定。

④ 一隻手壓住，另一隻手
的手指滑到下面，在正
中央確實地壓出摺線。

⑤ 直接將手指滑向尖角處，
壓出摺線。

⑥ 另一側的手指也滑向旁邊，
壓出摺線。

完成了。

**要摺成四角
形時……**

左右角仔細對齊，和摺三角形
的步驟一樣地進行。

本書使用的記號・摺法

谷摺

讓虛線位於紙張內側地摺。

谷摺線

谷摺的箭頭記號

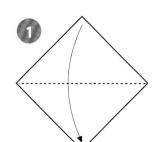

山摺

讓虛線位於紙張外側地摺。

山摺線

山摺的箭頭記號

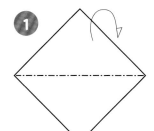

壓出摺線

摺好後再恢復原狀。

壓出摺線的箭頭記號

 谷摺　 山摺

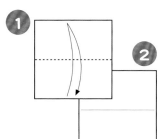 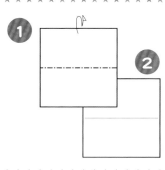

打開壓平

手指插入白色箭頭的部分，一邊將色紙打開，一邊壓平。

打開壓平的箭頭記號

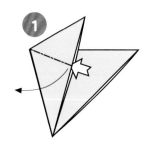 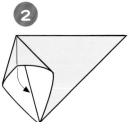 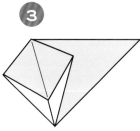

翻面

上下位置不變，往左右翻面。

翻面的箭頭記號

 翻面

翻轉

以記號中線條的位置為軸心，進行翻轉。

翻轉的箭頭記號

翻轉

改變方向

改變色紙的方向

改變方向的箭頭記號

改變方向

放大圖示・縮小圖示

表示將圖示放大或縮小。

放大圖示的箭頭記號

縮小圖示的箭頭記號

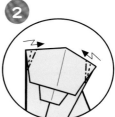

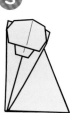

階梯摺

交互摺出谷摺與山摺。

階梯摺的箭頭記號

捲摺

往內捲起一般，反覆進行谷摺。

捲摺的箭頭記號

向內壓摺

依照摺線往內摺入。

 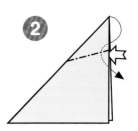 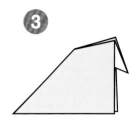

向外翻摺

依照摺線往外翻開。

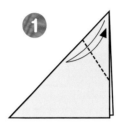 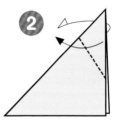 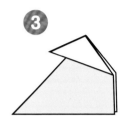

插入・拉開

表示進行插入或拉開的動作。

插入・拉開的
箭頭記號

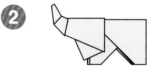

沈摺

依照摺線往內壓入般地摺疊。

沈摺的
箭頭記號

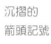

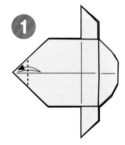 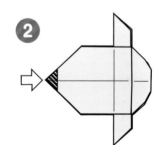 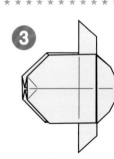

由此看過去

表示看過去的角度。

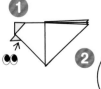

剪開切口

將 ── 用剪刀剪開。

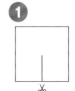 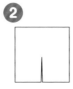

等分記號

表示相同的長度・角度。

假想線

表示隱藏的部分或接下來的形狀。

基本形的摺法

進行摺紙時,
有很多作品在一開始的形狀都是相同的。
在本書中也會陸續登場,
因此最好要記住喔!

正方基本形　　鶴的基本形

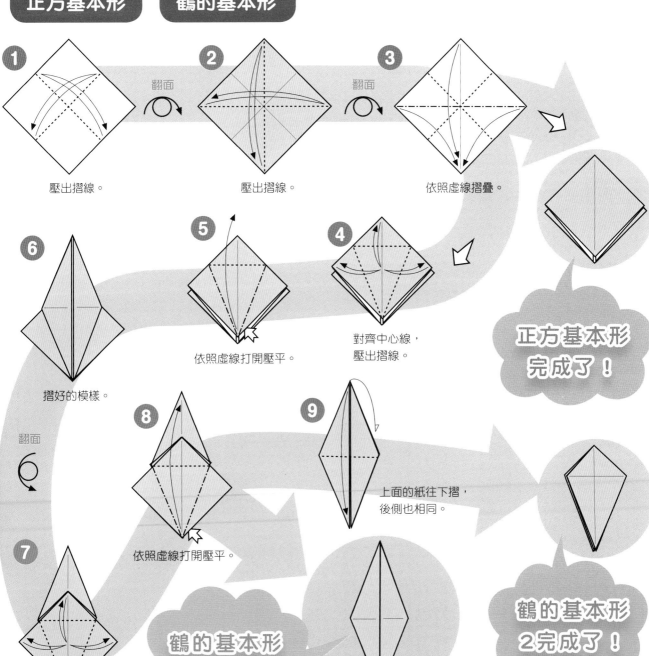

① 壓出摺線。

翻面

② 壓出摺線。

翻面

③ 依照虛線摺疊。

正方基本形
完成了!

④ 對齊中心線,
壓出摺線。

⑤ 依照虛線打開壓平。

⑥ 摺好的模樣。

翻面

⑦ 壓出摺線。

⑧ 依照虛線打開壓平。

鶴的基本形
1完成了!

⑨ 上面的紙往下摺,
後側也相同。

鶴的基本形
2完成了!

氣球基本形

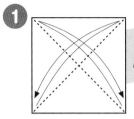

壓出摺線。

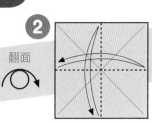

翻面

壓出摺線。

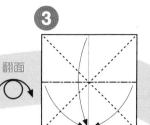

翻面

依照虛線摺疊。

氣球基本形
完成了！

坐墊摺法

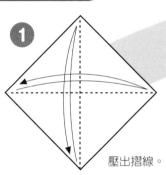

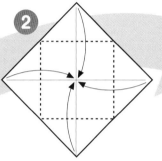

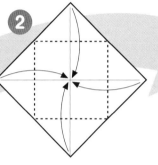

壓出摺線。

坐墊摺法
完成了！

觀音基本形 ## 兩艘船基本形

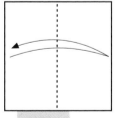

壓出摺線。

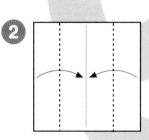

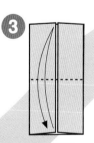

壓出摺線。

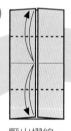

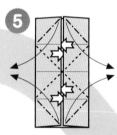

壓出摺線。

打開壓平。

兩艘船基本形
完成了！

觀音基本形
完成了！

1
壓出摺線。

2

翻面

**風箏基本形
完成了！**

3

4

翻面

5
抓住前面的角
往下摺。

6
後側的紙往下摺。

7
壓出摺線。

**魚的基本形1
完成了！**

**魚的基本形2
完成了！**

① 貓熊

● 使用色紙 … **2** 張

頭部	身體
黑色	黑色

難易度 **2**
★ ★ ★

會摺嗎？

● 使用工具 ●

黏膠

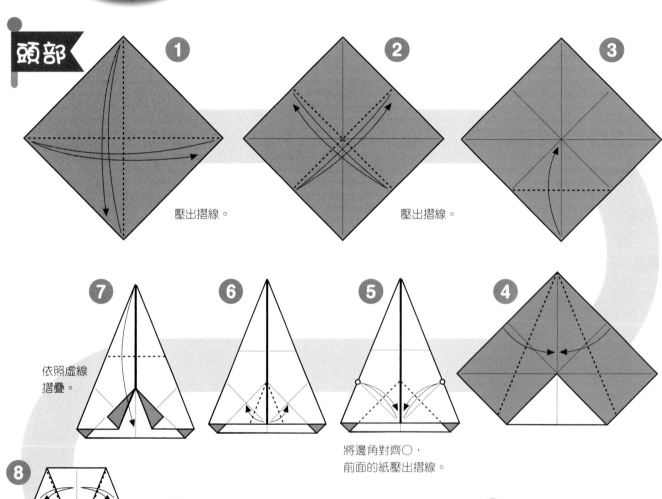

頭部

① 壓出摺線。

② 壓出摺線。

③

④

⑤ 將邊角對齊○，
前面的紙壓出摺線。

⑥

⑦ 依照虛線摺疊。

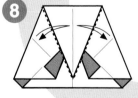

⑧ 壓出摺線。

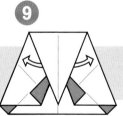

⑨ 將內側的紙拉出摺好。

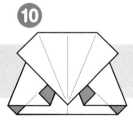

⑩ 摺好的模樣。

翻面

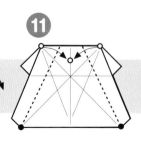

⑪ 從●開始摺，讓○與○對齊。

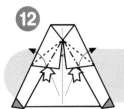

12

往外側打開壓平。

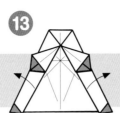

13

往左右打開。

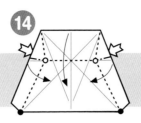

14

從●到○依照虛線摺疊。
上面的紙依照虛線往下摺，
兩側的紙摺入內側。

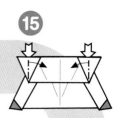

15

往內側打開壓平。

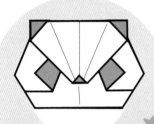

頭部完成了！

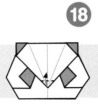

18

尖角往上摺。

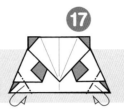

17

翻面

往後摺。

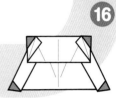

16

摺好的模樣。

**貓熊
完成了！**

身體 色紙正反面顛倒，從兩艘船基本形（第26頁）開始

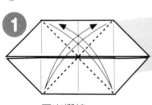

1

壓出摺線。

2

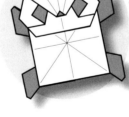

3

請參照
24頁喔！

向外翻摺，
將黑色的面翻出來。

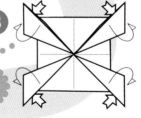

4

4個角向內壓摺。

翻面

只要將手臂和腳再
摺一下，就可以做
出各種姿勢喔！

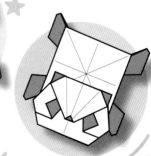

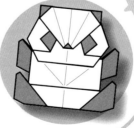

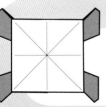

身體完成了！

★ 做出喜愛的姿勢，黏合頭部和身體吧！

③ 獅子

● 使用色紙 … **2** 張

頭部	身體
土黃色	土黃色

（約11cm見方1張）

● 使用工具 ●

黏膠　簽字筆　蠟筆

頭部 從風箏基本形（第27頁）開始

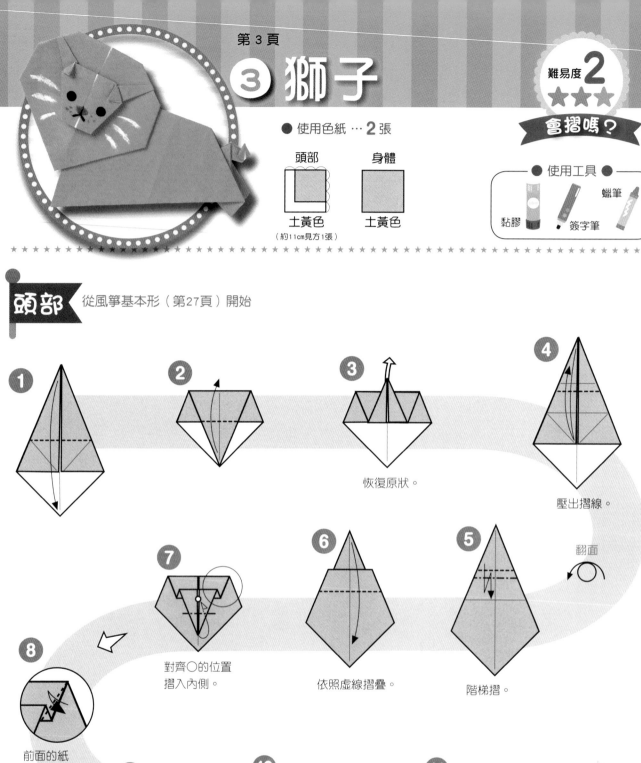

①

②

③ 恢復原狀。

④ 壓出摺線。

⑤ 階梯摺。

⑥ 依照虛線摺疊。

⑦ 對齊○的位置 摺入內側。

⑧ 前面的紙 壓出摺線。

翻面

⑨ 打開後往內摺， 將三角形部分 摺入內側。

⑩ 尖角稍微往下摺。 左側的摺法也同 ⑧～⑩。

⑪ 翻面

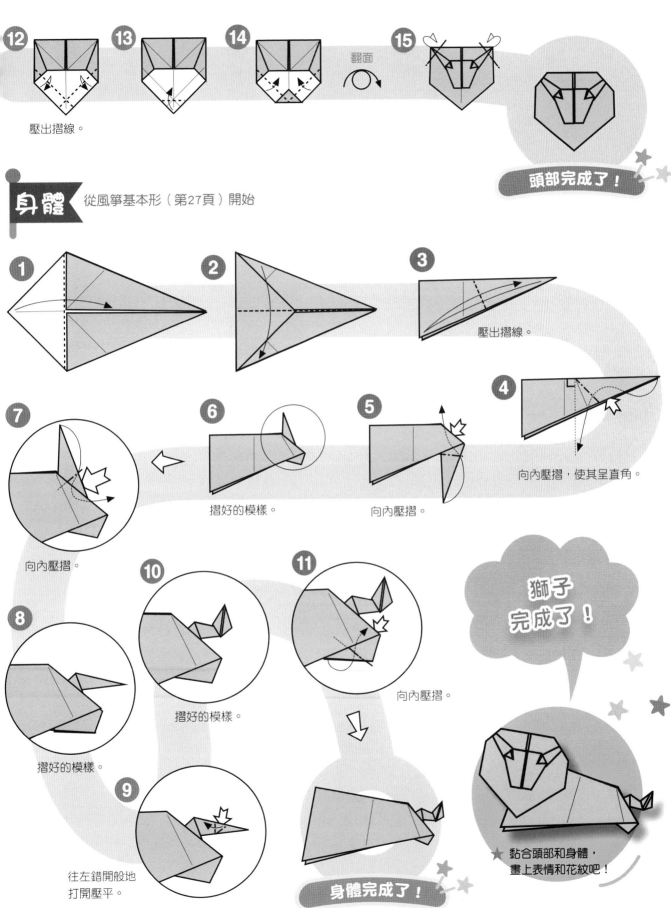

壓出摺線。

頭部完成了！

身體 從風箏基本形（第27頁）開始

①

②

③ 壓出摺線。

④ 向內壓摺，使其呈直角。

⑤ 向內壓摺。

⑥ 摺好的模樣。

⑦ 向內壓摺。

⑧ 摺好的模樣。

⑨ 往左錯開般地打開壓平。

⑩ 摺好的模樣。

⑪ 向內壓摺。

獅子完成了！

黏合頭部和身體，畫上表情和花紋吧！

身體完成了！

② 長頸鹿

● 使用色紙 … **2** 張

會摺嗎？

頭部
用6cm見方的色紙來摺，就能像左邊照片般比例適中。
黃色
（5～6cm見方1張）

身體
黃色

● 使用工具 ●
蠟筆
黏膠　簽字筆

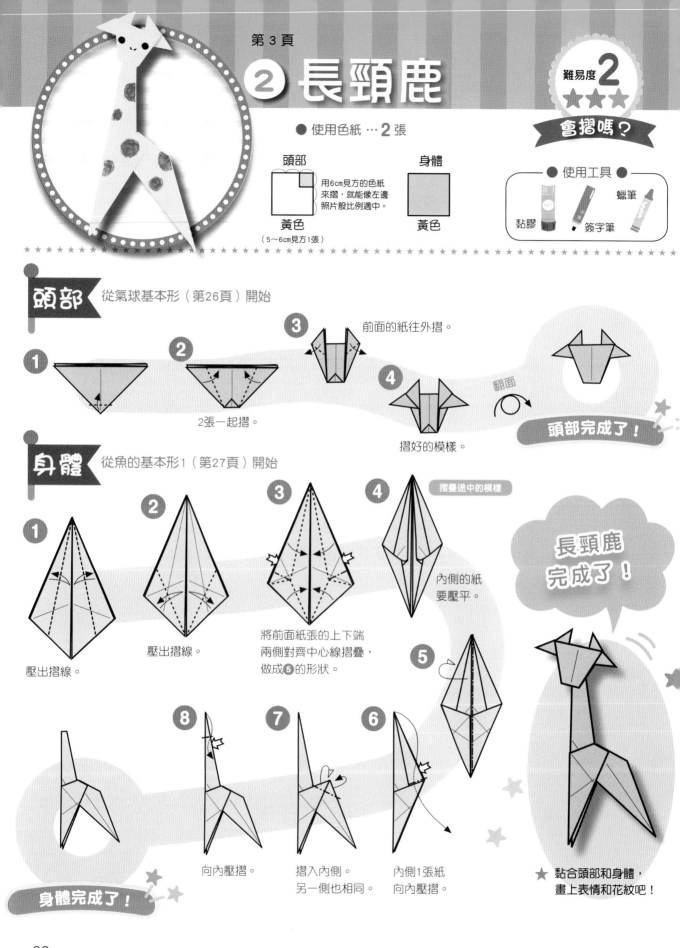

頭部 從氣球基本形（第26頁）開始

3 前面的紙往外摺。

1

2 2張一起摺。

4 摺好的模樣。

翻面

頭部完成了！

身體 從魚的基本形1（第27頁）開始

1 壓出摺線。

2 壓出摺線。

3 將前面紙張的上下端兩側對齊中心線摺疊，做成**5**的形狀。

4 摺疊途中的模樣

內側的紙要壓平。

5

6 內側1張紙向內壓摺。

7 摺入內側。另一側也相同。

8 向內壓摺。

身體完成了！

長頸鹿完成了！

★ 黏合頭部和身體，畫上表情和花紋吧！

32

④ 親子無尾熊

會摺嗎？

● 使用色紙 …熊媽媽 **2** 張，熊寶寶**1**張

熊媽媽（頭部） 灰色

熊媽媽（身體） 灰色

熊寶寶 灰色 （1/4大小2張）

● 使用工具
蠟筆
黏膠　簽字筆

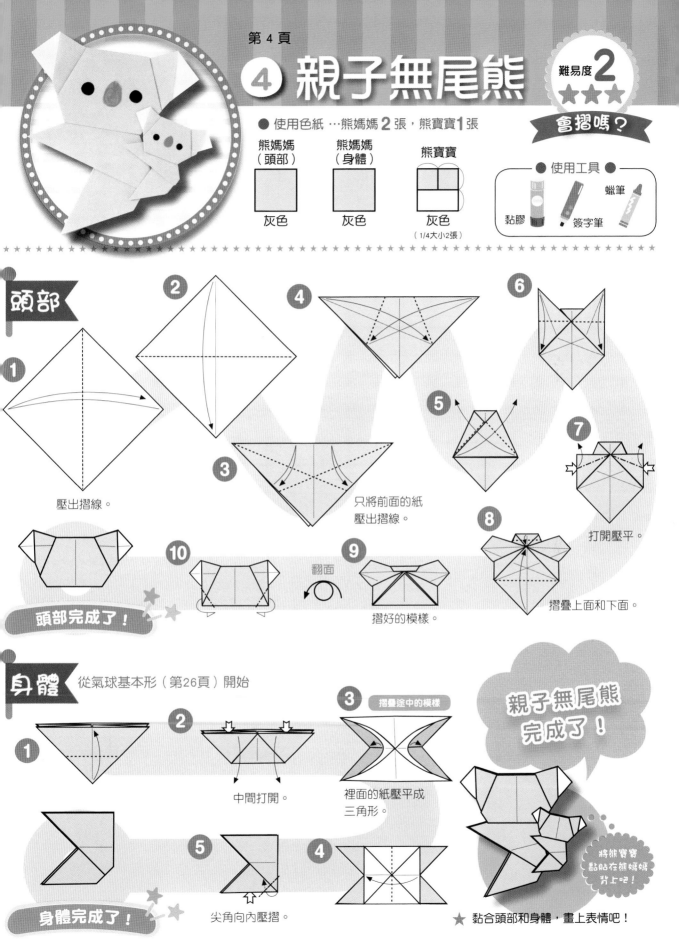

頭部

① 壓出摺線。

②

③ 只將前面的紙壓出摺線。

④

⑤

⑥

⑦ 打開壓平。

⑧ 摺疊上面和下面。

⑨ 摺好的模樣。

翻面

⑩

頭部完成了！

身體　從氣球基本形（第26頁）開始

①

② 中間打開。

③ 摺疊途中的模樣　裡面的紙壓平成三角形。

④

⑤ 尖角向內壓摺。

身體完成了！

親子無尾熊完成了！

將熊寶寶黏貼在熊媽媽背上吧！

★ 黏合頭部和身體，畫上表情吧！

33

⑤ 親子猴

● 使用色紙…猴媽媽 **1** 張，猴寶寶 **1** 張

猴媽媽
土黃色

猴寶寶
土黃色
（1/4大小2張）

● 使用工具 ●
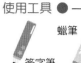
蠟筆
黏膠　簽字筆

猴媽媽 從風箏基本形（第27頁）開始

① 　② 　③ 改變方向 　④ 在圖示位置壓出摺線。 　⑤

⑩ 摺好的模樣。 　⑨ 摺入內側。 　⑧ 前面的紙往下摺。 　⑦ 摺入內側。 　⑥ 打開壓平。

⑪ 左右角做階梯摺。

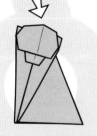

猴寶寶 從猴媽媽的❸摺好後開始

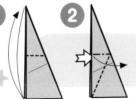

① 壓出摺線。 　② 打開壓平。

摺法和猴媽媽的❻～❾相同。

猴寶寶完成了！

親子猴完成了！

猴寶寶要左右對稱地摺喔！

★ 黏合猴媽媽和猴寶寶，畫上表情吧！

❻ 雙胞胎小猴

難易度**1**
★★★
簡單

● 使用色紙 … **1** 張

土黃色
（1/2大小1張）

● 使用工具 ●

剪刀　　　　蠟筆
　　　簽字筆

①

② 2張一起壓出
摺線。

③ 壓出摺線。

④ 剪開到❸的
摺線處。

⑤ 對齊中心線摺疊，
另一側也相同。

⑩ 摺好的模樣。

⑪ 改變方向

⑧ 兩端在離中
心點稍遠處
壓出摺線。

⑥

⑦ 將對側打開。 往前後對摺。

⑨ 打開壓平。

⑫ 摺入內側。

⑬ 前面的紙
往下摺。

⑭ 摺入內側。

⑮ 摺好的模樣。
左側的摺法也
同⑪～⑭。

⑯ 改變方向
摺好的模樣。
翻轉

⑰ 翻面

⑱ 翻面

⑲ 翻面

雙胞胎小猴
完成了！

19摺疊的部分可
以做為立架，讓
作品站起來喔！

★ 畫上表情吧！

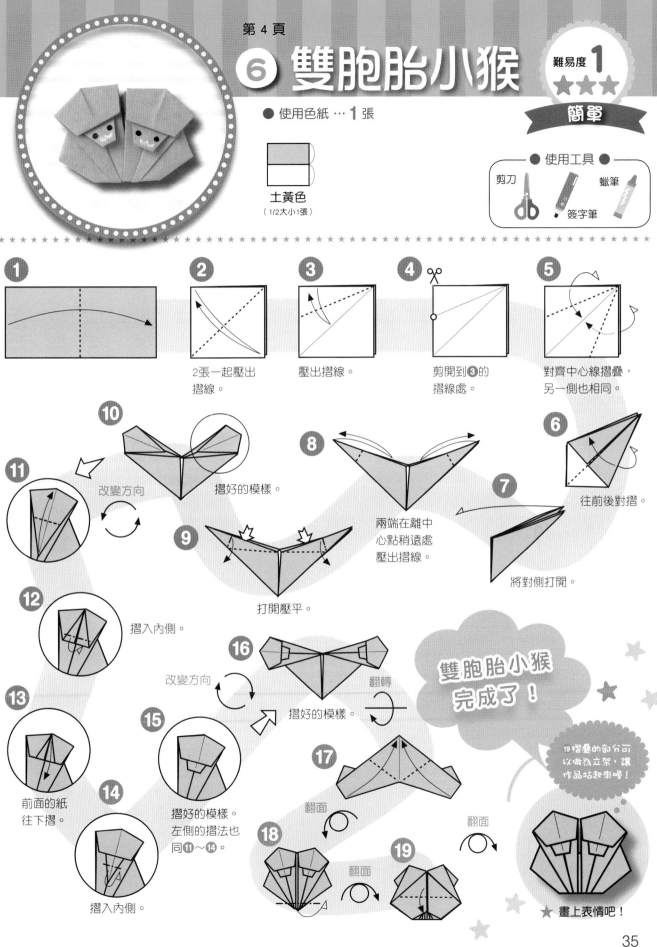

❼小象

● 使用色紙 … **1** 張

水藍色

會摺嗎？

● 使用工具 ●

蠟筆

簽字筆

從魚的基本形1（第27頁）開始

1

2
將裡面1張紙從○處
開始向內壓摺。

3
呈水平方向
地向外翻摺。

請參照
24頁喔！

4
壓出摺線。

5
向內壓摺。

6
摺入內側。
另一側也相同。

7
將裡面的紙向內
壓摺，使末端露
出一點點。

這個步驟
會決定尾巴
的形狀喔！

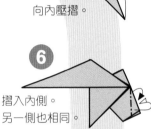

10
將末端往下拉，使摺
線錯開到圖示位置。

9
前後2張各自
向內壓摺。

8
2張一起壓出
摺線。

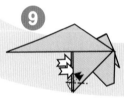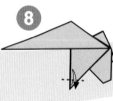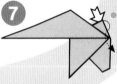

11
在2處壓出摺線。

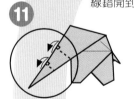

翻轉

12
從前面看過去

像捏住般地做出
斜向階梯摺。

13
摺入內側，
合起來。

14
上面的角往內摺。

15
摺入內側，
另一側也相同。

小象
完成了！

★ 畫上表情吧！

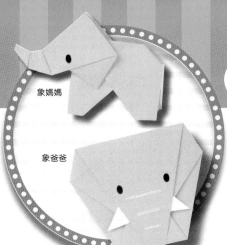

象媽媽

象爸爸

⑧象媽媽 ⑨象爸爸

難易度2
★★★

會摺嗎?

● 使用色紙 …象媽媽 **2** 張，象爸爸 **1** 張

象媽媽 （頭部）	象媽媽 （身體）	象爸爸
水藍色	水藍色	水藍色 （24cm見方）

● 使用工具 ●
蠟筆
簽字筆

象媽媽（頭部） 從魚的基本形2（第27頁）開始

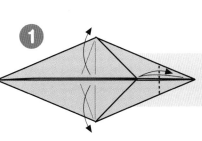

① 右側的角壓出摺線，
全部打開。

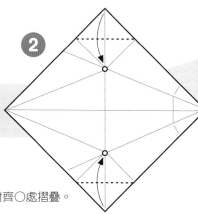

② 對齊○處摺疊。

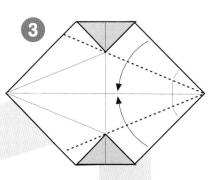

③

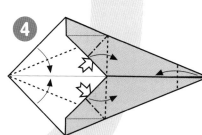

④ 左側對齊中心線摺疊，
正中央依照摺線打開壓平。
右側的角依照虛線摺疊。

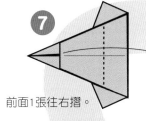

⑦ 前面1張往右摺。

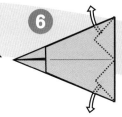

⑥ 拉出內側的三角形。

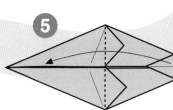

⑤

⑧ 摺好的模樣。

翻轉

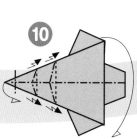

⑨ 在2處壓出摺線。

⑩ 做出斜向階梯摺，
往後對摺。

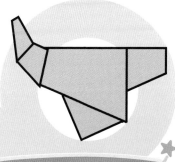

象媽媽（頭部）完成了!

身體・象爸爸的摺法在下頁

37

象媽媽（身體）

從氣球基本形（第26頁）開始

①

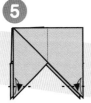

② 中間打開。

③ 摺疊途中的模樣

裡面的紙壓平成三角形。

①

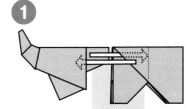

將象媽媽的頭部
插入身體內側。

⑥ 尖角向內壓摺，
另一側也相同。

⑤ 2張一起壓出摺線。

④ 改變方向

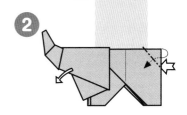

②

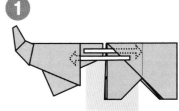

頭部稍微往下拉，
右上角做向內壓摺。

象媽媽
完成了！

象媽媽（身體）完成了！

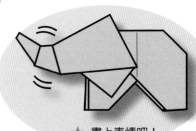

★ 畫上表情吧！

象爸爸

從魚的基本形2（第27頁）開始

請參照
24頁喔！

⑤
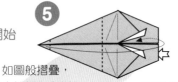

如圖般摺疊，
末端插入內側。

改變方向

象爸爸
完成了！

①
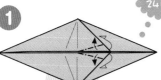

向外翻摺。

④
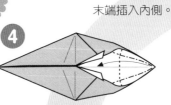

依照虛線摺入內側。

★ 畫上表情吧！

②
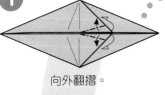

對齊中心線，壓出摺線。

③
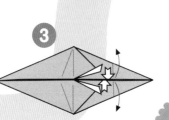

中間打開。

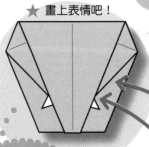

將用24cm見方色紙
摺成的象爸爸打開，
就可以將象媽媽和
小象收在裡面喔！

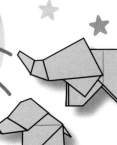

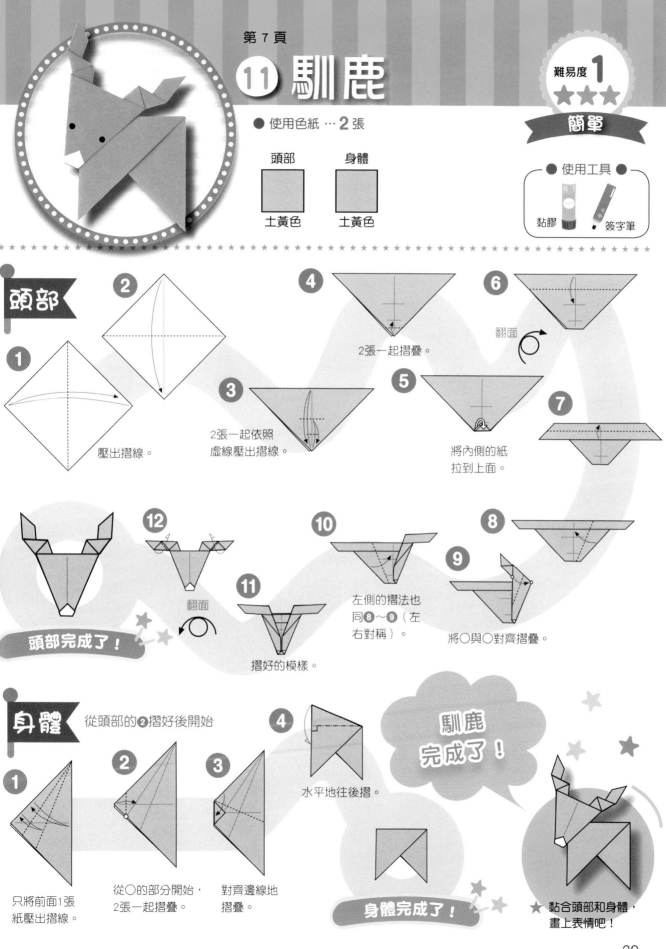

⑪ 馴鹿

● 使用色紙 … **2** 張

頭部	身體
土黃色	土黃色

● 使用工具 ●
黏膠　簽字筆

頭部

① 壓出摺線。

②

③ 2張一起依照虛線壓出摺線。

④ 2張一起摺疊。

⑤ 將內側的紙拉到上面。

⑥ 翻面

⑦

⑧

⑨ 將○與○對齊摺疊。

⑩ 左側的摺法也同⑧〜⑨（左右對稱）。

⑪ 摺好的模樣。

⑫ 翻面

頭部完成了！

身體 從頭部的②摺好後開始

① 只將前面1張紙壓出摺線。

② 從○的部分開始，2張一起摺疊。

③ 對齊邊線地摺疊。

④ 水平地往後摺。

身體完成了！

馴鹿完成了！

★ 黏合頭部和身體，畫上表情吧！

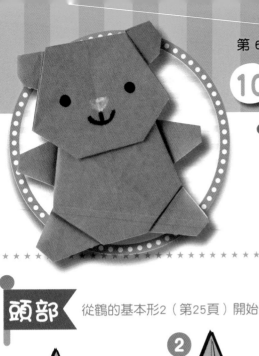

⑩ 熊

● 使用色紙 … **2** 張

頭部	身體
褐色	褐色

加油！

● 使用工具 ●

蠟筆
簽字筆
黏膠

頭部 從鶴的基本形2（第25頁）開始

①

前面的紙壓出摺線。

②

全部一起壓出摺線。

③

前面的紙往下摺。

④

斜摺。

⑧

摺好的模樣。
下面的摺法也同 ⑥～⑦。

⑦

依照虛線摺入內側。

⑥

中間打開。

⑤

上下壓出摺線。

⑨

這個步驟會決定
耳朵的形狀喔！

⑩

中間打開。

⑪

依照虛線摺入內側。

⑫

前面的紙往上摺。

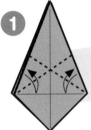
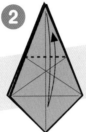
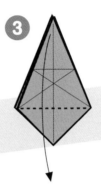
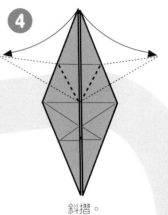
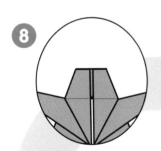
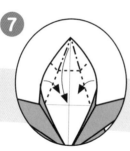
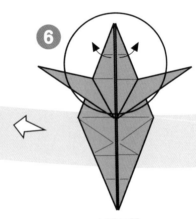
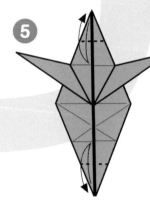
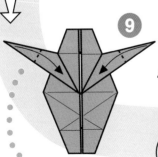
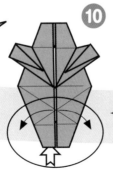
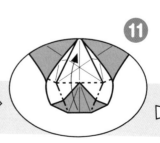
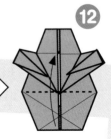

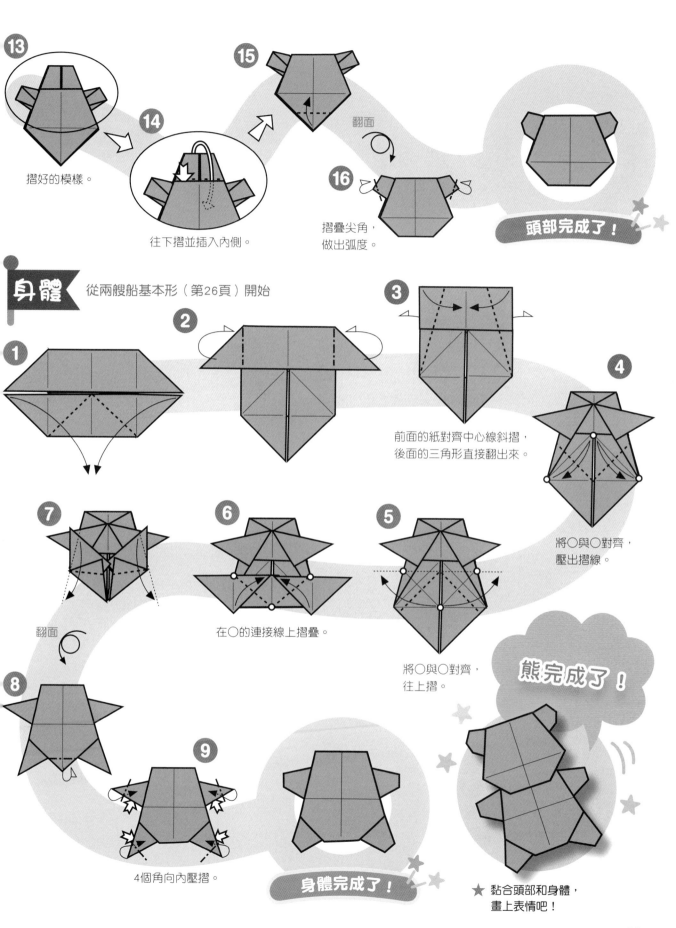

13 摺好的模樣。

14 往下摺並插入內側。

15

翻面

16 摺疊尖角，做出弧度。

頭部完成了！

身體　從兩艘船基本形（第26頁）開始

1

2

3

前面的紙對齊中心線斜摺，後面的三角形直接翻出來。

4

將○與○對齊，壓出摺線。

5 將○與○對齊，往上摺。

6 在○的連接線上摺疊。

7 翻面

8

9 4個角向內壓摺。

身體完成了！

熊完成了！

★ 黏合頭部和身體，畫上表情吧！

41

⑫ 老虎

● 使用色紙 … **2** 張

頭部　　　　身體

黃色　　　　黃色

● 使用工具 ●

蠟筆

黏膠　簽字筆

頭部 從風箏基本形（第27頁）開始

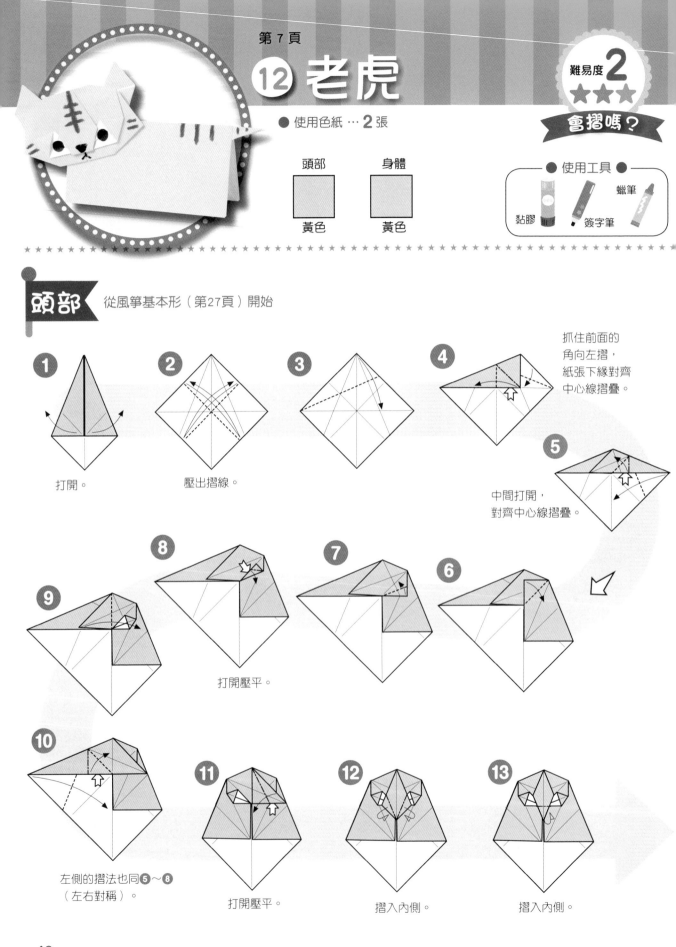

① 打開。

② 壓出摺線。

③

④ 抓住前面的角向左摺，紙張下緣對齊中心線摺疊。

⑤ 中間打開，對齊中心線摺疊。

⑥

⑦

⑧ 打開壓平。

⑨

⑩ 左側的摺法也同 ⑤～⑧（左右對稱）。

⑪ 打開壓平。

⑫ 摺入內側。

⑬ 摺入內側。

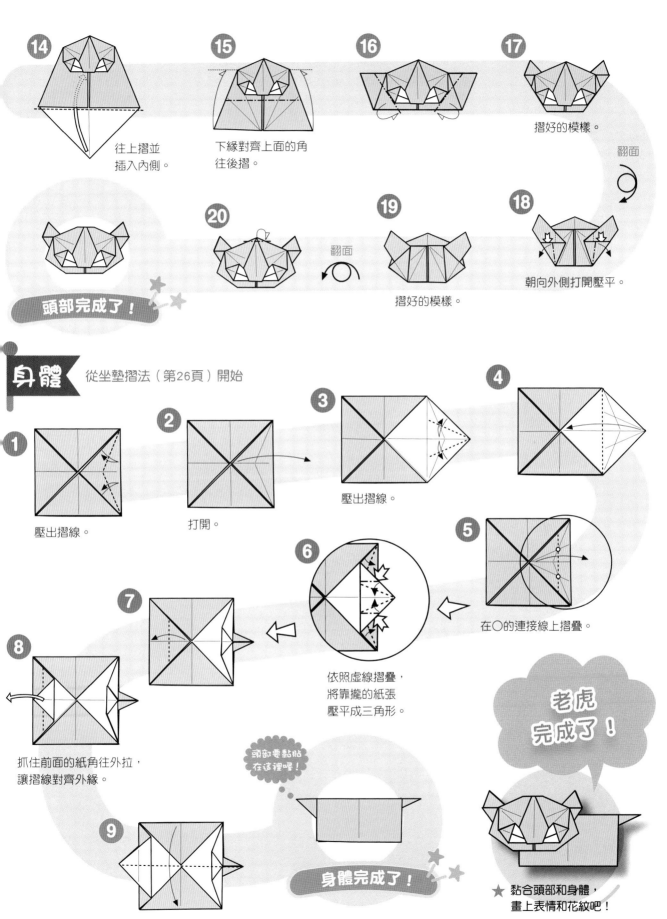

14 往上摺並
插入內側。

15 下緣對齊上面的角
往後摺。

16

17 摺好的模樣。

翻面

頭部完成了！

20

翻面

19 摺好的模樣。

18 朝向外側打開壓平。

身體 從坐墊摺法（第26頁）開始

1 壓出摺線。

2 打開。

3 壓出摺線。

4

5 在○的連接線上摺疊。

6 依照虛線摺疊，
將靠攏的紙張
壓平成三角形。

7

8 抓住前面的紙角往外拉，
讓摺線對齊外緣。

頭部要黏貼
在這裡喔！

**老虎
完成了！**

9

身體完成了！

★ 黏合頭部和身體，
畫上表情和花紋吧！

17 雞

● 使用色紙 … **1** 張

紅色

● 使用工具 ●

簽字筆

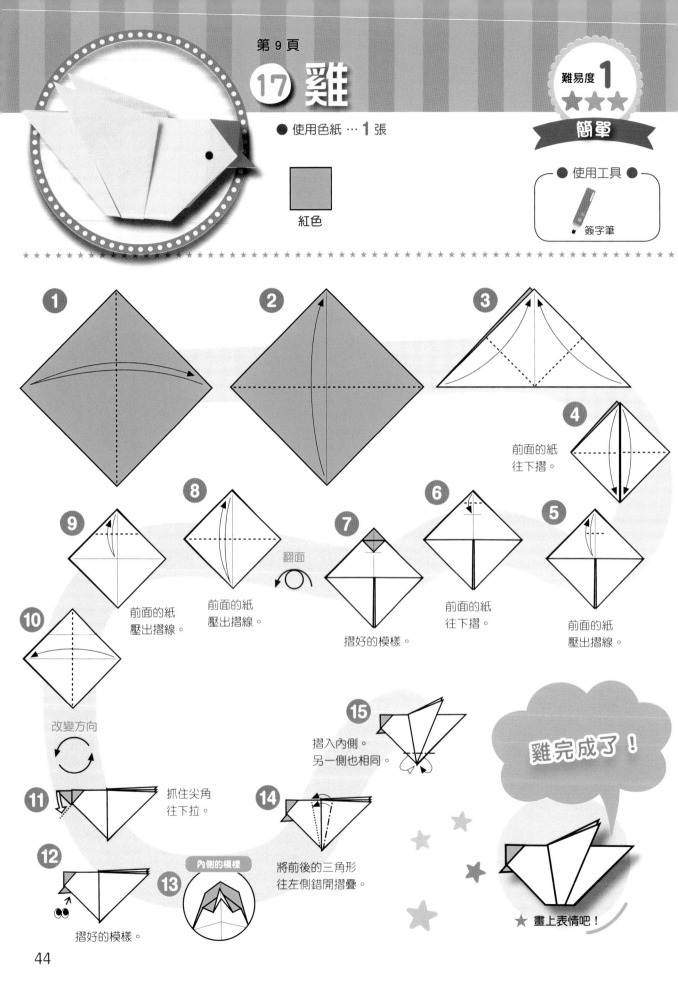

1

2

3

4
前面的紙
往下摺。

5
前面的紙
壓出摺線。

6
前面的紙
往下摺。

7
摺好的模樣。

翻面

8
前面的紙
壓出摺線。

9
前面的紙
壓出摺線。

10

改變方向

11
抓住尖角
往下拉。

12
摺好的模樣。

13
內側的模樣

14
將前後的三角形
往左側錯開摺疊。

15
摺入內側。
另一側也相同。

雞完成了！

★ 畫上表情吧！

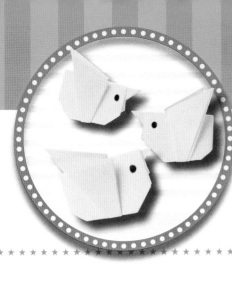

⑭ 小雞

● 使用色紙 … **1** 張

黃色
（1/4大小1張）

● 使用工具 ●
● 簽字筆

★ ★

1
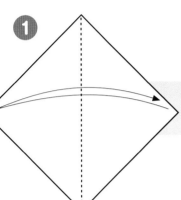

2
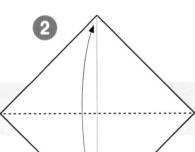

3
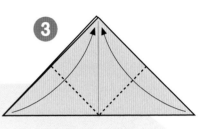

4
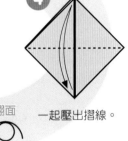
一起壓出摺線。

7
改變方向
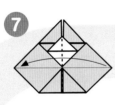

6
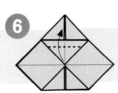
前面的紙稍微
往上摺。

5
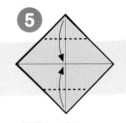
翻面
摺疊上下端。
上端只摺前面2張紙。

8
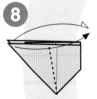
將前後側的
紙斜摺。

也可以斜斜地
站立喔！
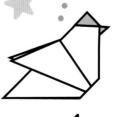

9
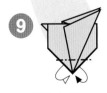
摺入內側。
另一側也相同。

小雞
完成了！

★ 畫上表情吧！

⑬ 牛

難易度 **1**
★ ★ ★

簡單

● 使用色紙 … **2** 張

頭部	身體
褐色	褐色
(1/4大小1張)	

● 使用工具 ●

剪刀　　黏膠　　簽字筆

頭部

1 壓出摺線。

2

3 將前面的紙剪開2/3。

4 前面的紙往上摺。

這個步驟會決定角的形狀喔！

5 摺好的模樣。

翻面

6

尖角突出時要往下摺喔！

8

7 翻面

9

10 摺好的模樣。

翻面

頭部完成了！

身體

1 壓出摺線。

2

3 2張一起摺。

4 前面的紙壓出摺線。

5 對齊通過○的直線摺疊。

6

7

8 摺好的模樣。

翻面

身體完成了！

牛完成了！

★ 黏合頭部和身體，畫上表情和花紋吧！

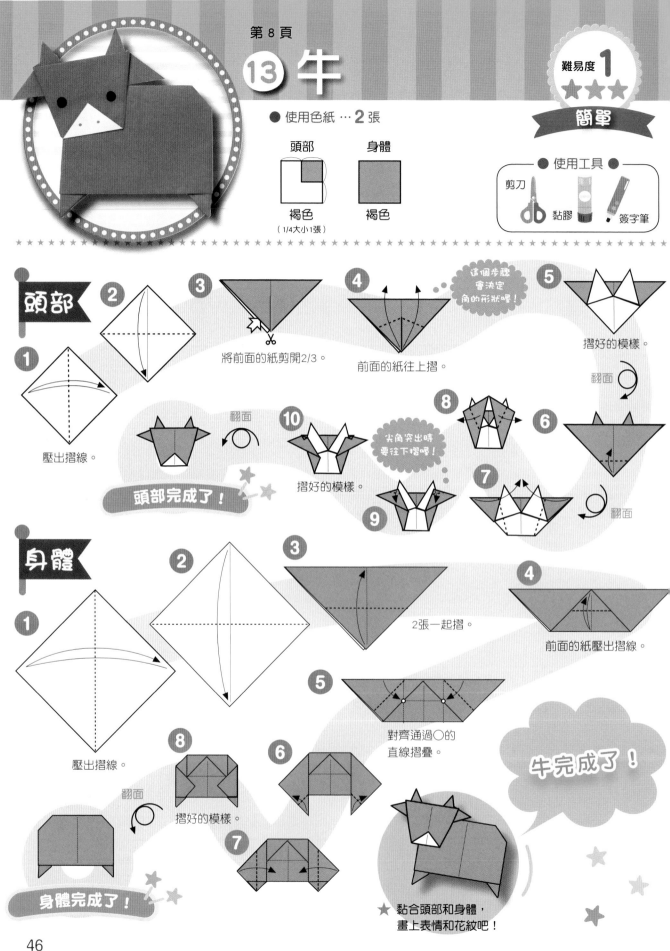

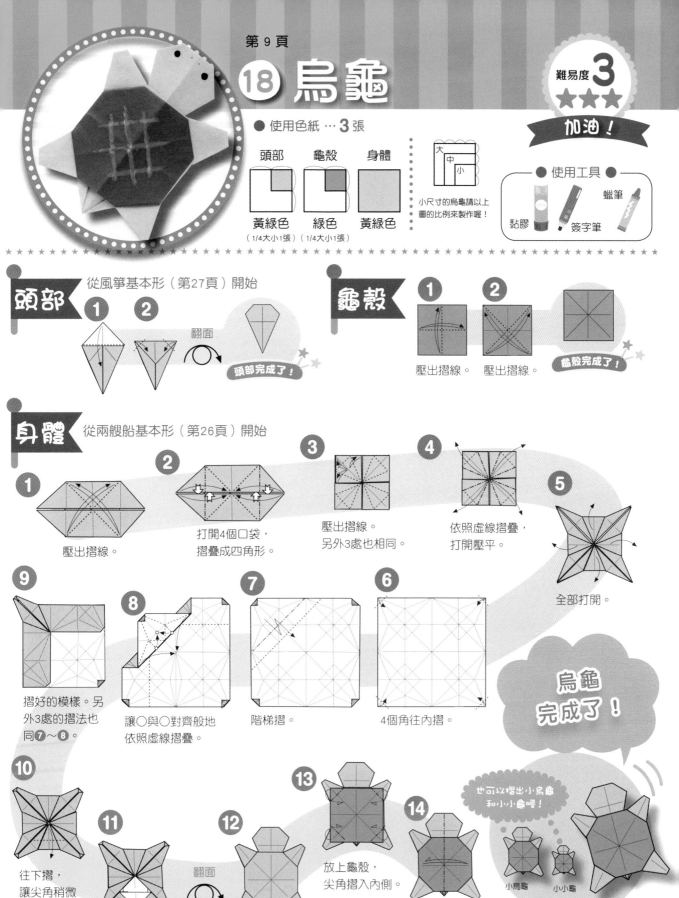

18 烏龜

難易度 **3** ★★★

加油！

● 使用色紙 … **3** 張

頭部	龜殼	身體
黃綠色	綠色	黃綠色
（1/4大小1張）	（1/4大小1張）	

小尺寸的烏龜請以上圖的比例來製作喔！

大 中 小

● 使用工具 ●
黏膠　簽字筆　蠟筆

頭部 從風箏基本形（第27頁）開始

1　2　翻面　頭部完成了！

龜殼 1 壓出摺線。　2 壓出摺線。　龜殼完成了！

身體 從兩艘船基本形（第26頁）開始

1 壓出摺線。

2 打開4個口袋，摺疊成四角形。

3 壓出摺線。另外3處也相同。

4 依照虛線摺疊，打開壓平。

5 全部打開。

9 摺好的模樣。另外3處的摺法也同 7～8 。

8 讓○與○對齊般地依照虛線摺疊。

7 階梯摺。

6 4個角往內摺。

烏龜 完成了！

10 往下摺，讓尖角稍微突出一點。

11 摺好的模樣。

翻面

12 黏上頭部。

13 放上龜殼，尖角摺入內側。

14 壓出摺線，做出立體感。

也可以摺出小烏龜和小小龜喔！

小烏龜　小小龜

★ 黏合頭部和身體，畫上表情和花紋吧！

⑯ 豬

● 使用色紙 … **2** 張

會摺嗎？

頭部	身體
粉紅色	粉紅色

● 使用工具 ●

黏膠　簽字筆　蠟筆

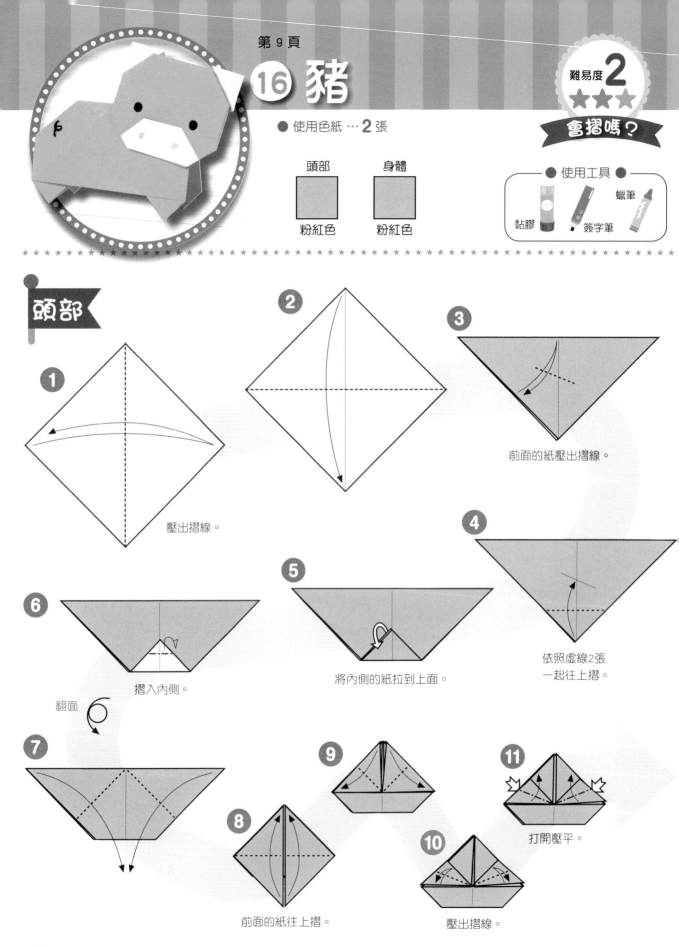

頭部

1 壓出摺線。

2

3 前面的紙壓出摺線。

4 依照虛線2張一起往上摺。

5 將內側的紙拉到上面。

6 摺入內側。

翻面

7 前面的紙往上摺。

8

9

10 壓出摺線。

11 打開壓平。

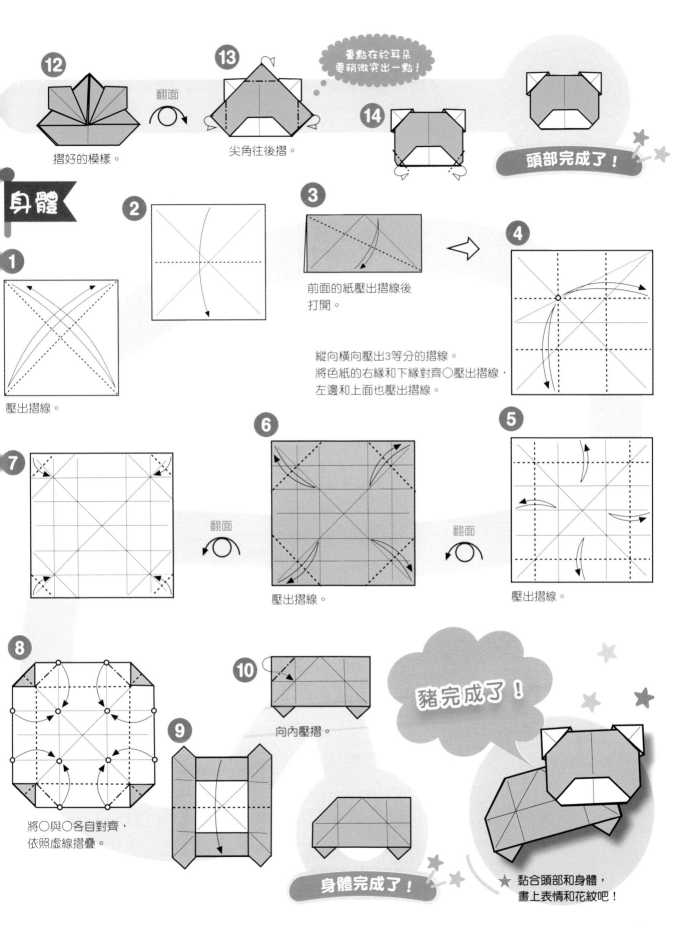

⑫

摺好的模樣。

翻面

⑬

尖角往後摺。

重點在於耳朵
要稍微突出一點！

⑭

頭部完成了！

身體

①

壓出摺線。

②

③

前面的紙壓出摺線後
打開。

④

縱向橫向壓出3等分的摺線。
將色紙的右緣和下緣對齊○壓出摺線，
左邊和上面也壓出摺線。

⑦

⑥

翻面

壓出摺線。

⑤

翻面

壓出摺線。

⑧

將○與○各自對齊，
依照虛線摺疊。

⑨

⑩

向內壓摺。

豬完成了！

身體完成了！

★ 黏合頭部和身體，
畫上表情和花紋吧！

49

⑮ 綿羊

● 使用色紙 … **2** 張

頭部	身體
乳黃色	乳黃色
（1/4大小1張）	

難易度 **1**
★★★

簡單

● 使用工具 ●
黏膠　簽字筆　蠟筆

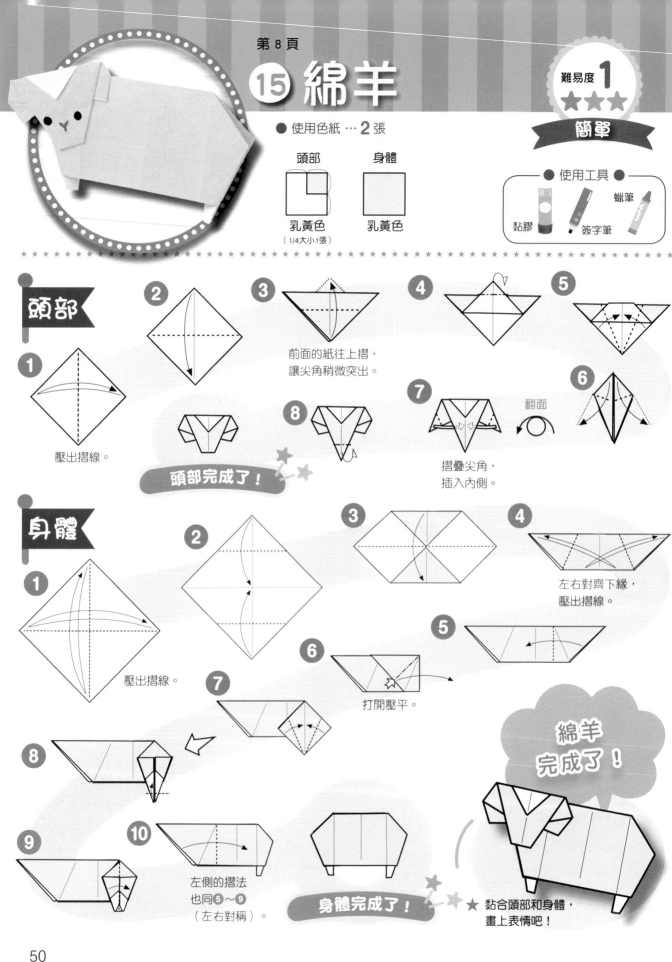

頭部

1 壓出摺線。

2

3 前面的紙往上摺，讓尖角稍微突出。

4

5

6

7 摺疊尖角，插入內側。　翻面

8

頭部完成了！

身體

1 壓出摺線。

2

3

4 左右對齊下緣，壓出摺線。

5

6 打開壓平。

7

8

9

10 左側的摺法也同 **5**～**9**（左右對稱）。

身體完成了！

綿羊完成了！

★ 黏合頭部和身體，畫上表情吧！

第 10 頁

⑲ 小狗

● 使用色紙 … **1** 張

深黃色

難易度 **1**
★★★
簡單

● 使用工具 ●
蠟筆
簽字筆

1

2

在1/3處摺疊。

3

打開壓平。

4

摺好的模樣。

翻面

改變方向

5

前面的紙往右摺。

6

這個步驟會決定
尾巴的形狀喔！

7

摺好的模樣。

翻面

8

尖角往內摺，
上面的角往後摺。

這個步驟會決定
頭部、耳朵、嘴巴
的形狀喔！

9

稍微拉開一點
就可以站立喔！

10

將前後重疊
的紙拉開。

小狗
完成了！

★ 畫上表情吧！

22 親子狗狗

● 使用色紙 …狗媽媽 **2** 張，狗寶寶 **1** 張

狗媽媽（頭部）	狗媽媽（身體）	狗寶寶
褐色	褐色	褐色

每隻狗寶寶要用到1/4大小的色紙2張。

● 使用工具 ●

黏膠　　簽字筆　　蠟筆

頭部

1
壓出摺線。

2
翻面

3
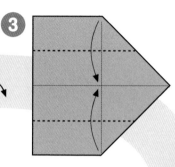

4
稍微反摺一部分。

5
壓出摺線。

6
一邊抓住右側往左邊拉，一邊對摺。

7
翻開前面的紙。另一側也相同。

8
抓住尖角往右上方錯開摺疊。

9
向內壓摺。

10
摺入內側。另一側也相同。

11
將下面的紙再摺回原狀。

12
向內壓摺。

13
摺入內側並插入。

★ 身體的摺法有5種，來摺出喜愛的姿勢吧！

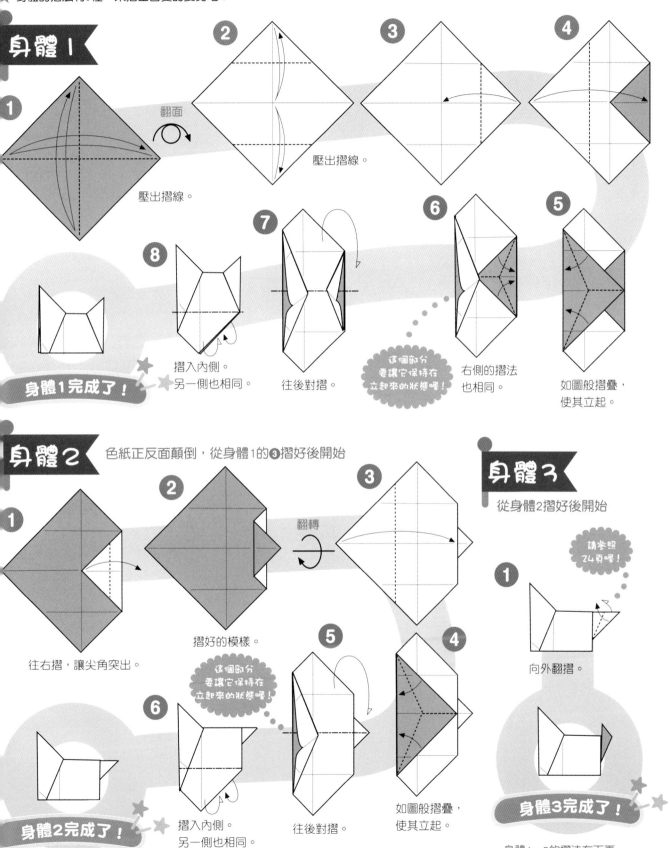

身體1

① 壓出摺線。

翻面

② 壓出摺線。

③

④

⑤ 如圖般摺疊，使其立起。

⑥ 右側的摺法也相同。

這個部分要讓它保持在立起來的狀態喔！

⑦ 往後對摺。

⑧ 摺入內側。另一側也相同。

身體1完成了！

身體2 色紙正反面顛倒，從身體1的❸摺好後開始

① 往右摺，讓尖角突出。

② 摺好的模樣。

③ 翻轉

④ 如圖般摺疊，使其立起。

⑤

這個部分要讓它保持在立起來的狀態喔！

⑥ 摺入內側。另一側也相同。

往後對摺。

身體2完成了！

身體3 從身體2摺好後開始

① 向外翻摺。

請參照24頁喔！

身體3完成了！

身體4・5的摺法在下頁 →

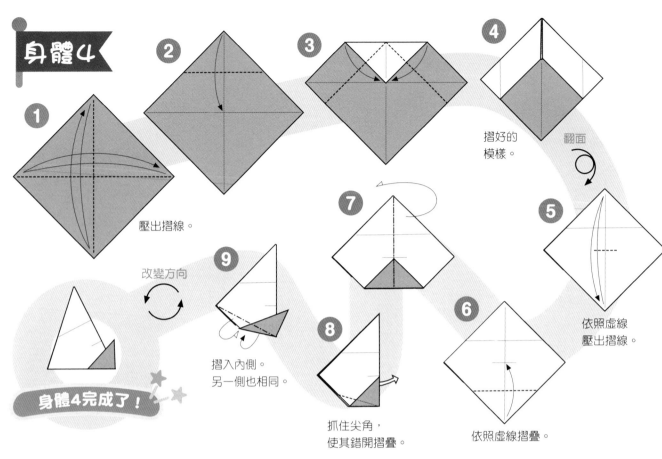

身體4

1 壓出摺線。

2

3

4 摺好的模樣。 翻面

5 依照虛線壓出摺線。

6 依照虛線摺疊。

7

8 抓住尖角,使其錯開摺疊。

9 改變方向 摺入內側。另一側也相同。

身體4完成了！

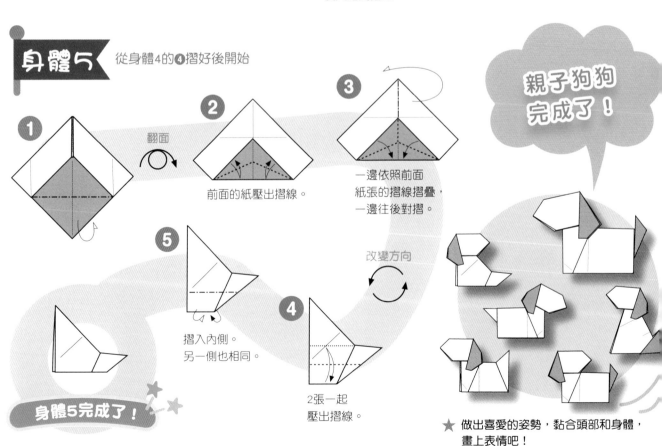

身體5 從身體4的**4**摺好後開始

1 翻面

2 前面的紙壓出摺線。

3 一邊依照前面紙張的摺線摺疊,一邊往後對摺。

4 2張一起壓出摺線。 改變方向

5 摺入內側。另一側也相同。

身體5完成了！

親子狗狗完成了！

★ 做出喜愛的姿勢,黏合頭部和身體,畫上表情吧！

㉑ 臘腸狗

● 使用色紙 … **1** 張

會摺嗎？

褐色

● 使用工具 ●
蠟筆
簽字筆

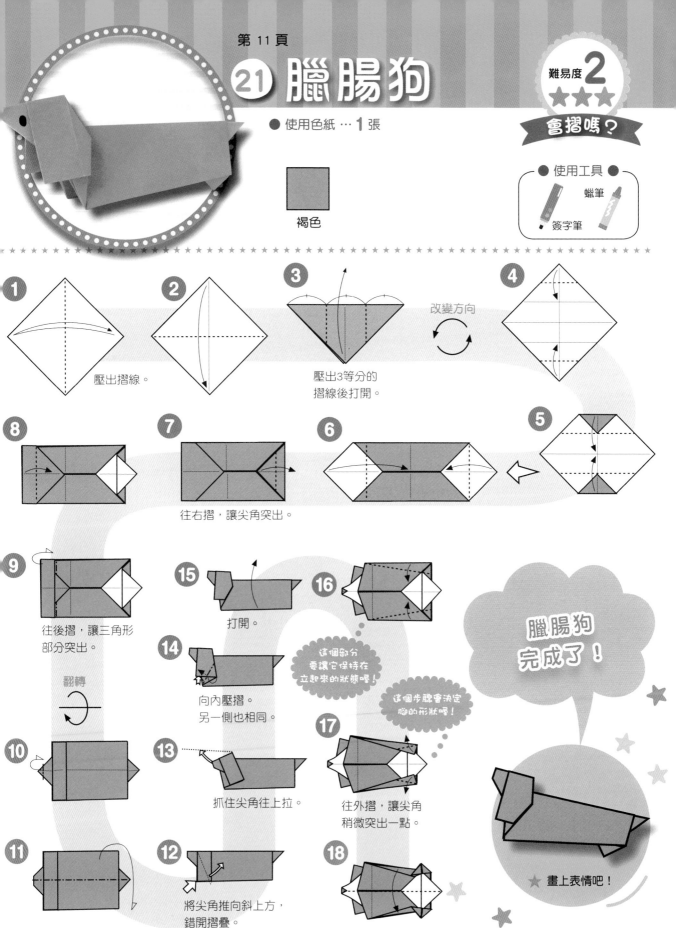

1 壓出摺線。

2

3 壓出3等分的摺線後打開。

改變方向

4

5

6

7 往右摺，讓尖角突出。

8

9 往後摺，讓三角形部分突出。

翻轉

10

11

12 將尖角推向斜上方，錯開摺疊。

13 抓住尖角往上拉。

14 向內壓摺。另一側也相同。

15 打開。

這個部分要讓它保持在立起來的狀態喔！

16

這個步驟會決定腳的形狀喔！

17 往外摺，讓尖角稍微突出一點。

18

臘腸狗完成了！

★ 畫上表情吧！

55

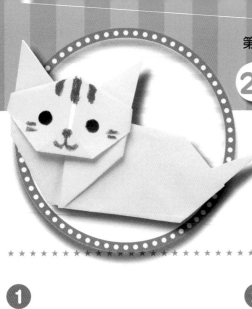

㉑ 貓咪

● 使用色紙 … **1** 張

深黃色

會摺嗎？

● 使用工具 ●

蠟筆

簽字筆

1

壓出摺線。

2

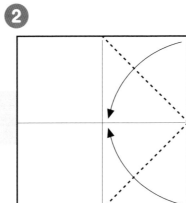

3

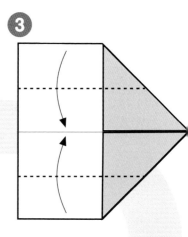

4

6

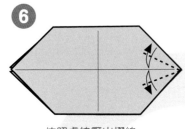

依照虛線壓出摺線。

翻轉

5

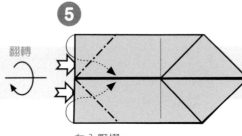

向內壓摺。

壓出摺線。

翻轉
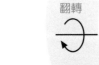

7

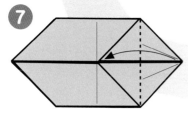

8

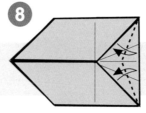

壓出摺線。

9

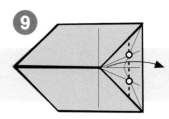

在〇的連接線上摺疊。

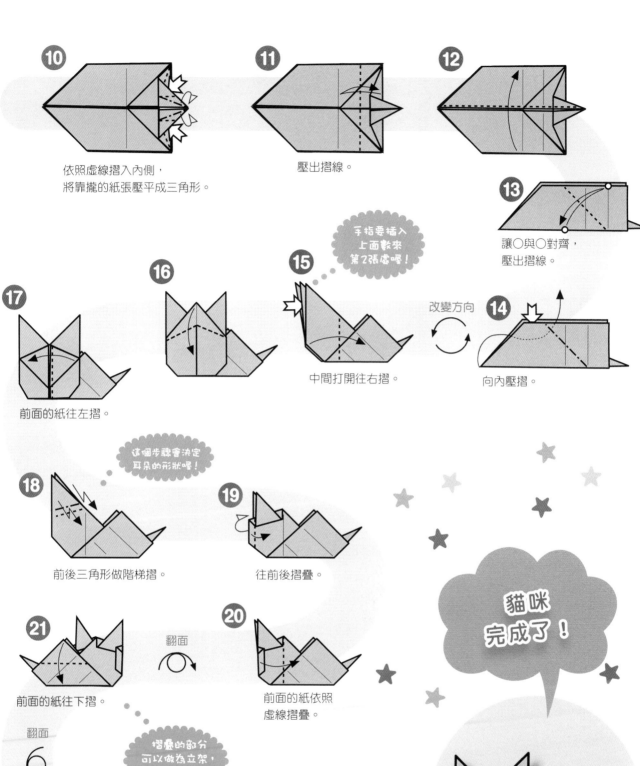

⑩ 依照虛線摺入內側，
將靠攏的紙張壓平成三角形。

⑪ 壓出摺線。

⑫

⑬ 讓○與○對齊，
壓出摺線。

手指要插入
上面數來
第2張處喔！

⑮ 中間打開往右摺。

改變方向

⑭ 向內壓摺。

⑯

⑰ 前面的紙往左摺。

這個步驟會決定
耳朵的形狀喔！

⑱ 前後三角形做階梯摺。

⑲ 往前後摺疊。

貓咪
完成了！

㉑ 前面的紙往下摺。

翻面

⑳ 前面的紙依照
虛線摺疊。

翻面

摺疊的部分
可以做為立架，
讓作品站起來喔！

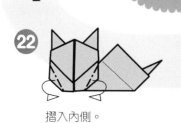

㉒ 摺入內側。

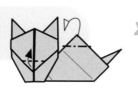

㉓

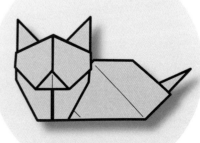

★ 畫上表情和花紋吧！

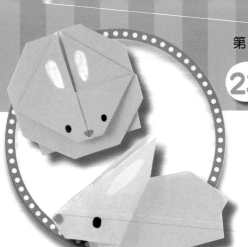

㉓ 兔子

● 使用色紙 ··· 正面 **1** 張，側面 **1** 張

難易度 **1**
★★★
簡單

正面
粉紅色

側面
淺粉紅色

● 使用工具 ●
蠟筆
簽字筆

正面 從觀音基本形（第26頁）開始

1 壓出摺線。

2 壓出摺線。

3 向內壓摺。

4 前面的紙往上摺。

5

6 尖角往後摺。

7

8 階梯摺。

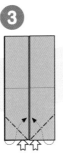
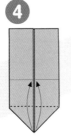
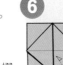
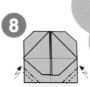
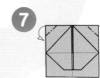

兔子（正面）
完成了！

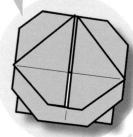

★ 畫上表情吧！

側面 從正面的❹摺好後開始

1 依照虛線壓出摺線。

2 依照虛線摺疊。 翻面

3 摺好的模樣。 翻面

4 將尖角往上拉到摺線處。

5 改變方向

這個步驟會決定耳朵的形狀喔！

8 摺入內側。另一側也相同。

7 抓住尖角錯開摺疊。

6

9 打開。

10 讓尖角稍微突出地往外摺，合起來。

11 向內壓摺。

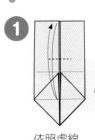
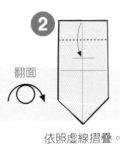
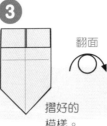
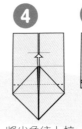
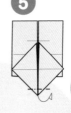
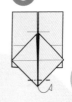

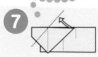
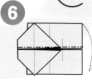
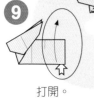

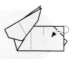

兔子（側面）
完成了！

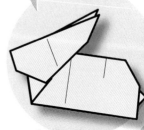

★ 畫上表情吧！

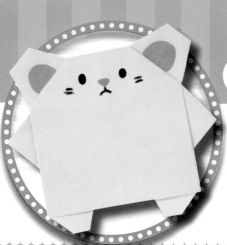

㉔ 倉鼠 I

● 使用色紙 … **1** 張

深黃色

● 使用工具 ●

蠟筆

簽字筆

從兩艘船基本形（第26頁）開始

①
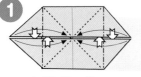
打開4個口袋，
摺疊成四角形。

②

翻面
按住○處，
上面打開。

③

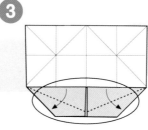
對齊邊線摺疊。

④
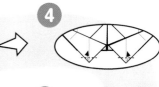

⑤

⑨
打開回到
⑥的狀態。

⑧
依照虛線打開壓平。

⑦
壓出摺線。

⑥
將○與○各自對齊，
依照虛線摺疊。

上面的部分
要回到②
的狀態喔！

⑩
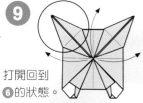

⑪
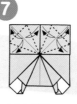
階梯摺。

⑭
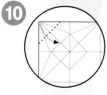
從○處開始
往外摺。

⑮
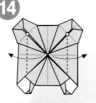
三角形的部分
往上摺，
將靠攏的紙張
壓平成三角形。

倉鼠1
完成了！

⑫
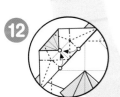
將○與○各自對齊，
依照虛線摺疊。

⑬
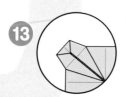
摺好的模樣。
右側的摺法
也同⑩～⑫
（左右對稱）。

⑯
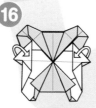
拉出內側的紙，
在前面重新摺疊。

⑰
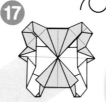
翻面
摺好的模樣。

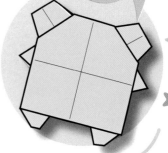

★ 畫上表情吧！

59

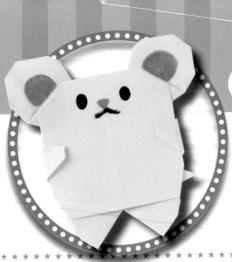

第 12 頁

25 倉鼠 2

● 使用色紙 … **1** 張

難易度 **3**
★★★

加油！

深黃色

● 使用工具 ●

蠟筆

簽字筆

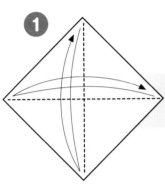

① 壓出摺線。

② 壓出摺線。

翻面

③

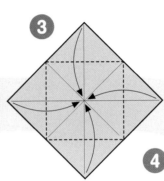

④ 摺好的模樣。

⑧ 抓住4個角，拉出
內側的紙重新摺疊。

⑦

⑥ 對齊中心線摺疊，
後面的三角形直接
翻出來。

⑤ 對齊中心線摺疊，
後面的三角形直接
翻出來。

翻面

⑨

手指要
插入上面數來
第2張處喔！

⑩ 壓出摺線。

⑪ 打開壓平。

⑫ 拉出下面的紙，
讓山摺線與谷摺
線對調，在前面
重新摺疊。

⑬

⑭ 拉出下面的紙，
往下拉到
皺褶平整為止。

⑮ 前面的紙往內摺。

60

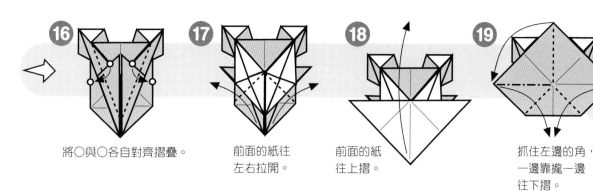

16 將〇與〇各自對齊摺疊。

17 前面的紙往左右拉開。

18 前面的紙往上摺。

19 抓住左邊的角，一邊靠攏一邊往下摺。

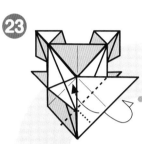

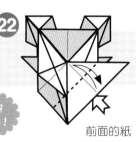

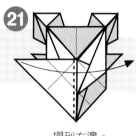

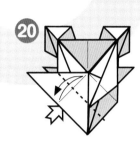

23 向外翻摺。

請參照24頁喔！

22 前面的紙壓出摺線。

21 摺到右邊。

20 前面的紙壓出摺線。

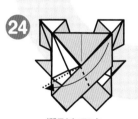

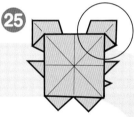

24 摺到左下方，使前端稍微突出一點。

25 摺好的模樣。

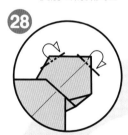

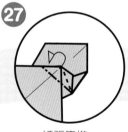

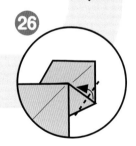

28 摺疊尖角，做出弧度。左側的摺法也同26～28。

27 紙張靠攏，一邊將尖角摺入內側。

26

倉鼠2完成了！

29 向內壓摺。

30 雙手往前摺，下面往後摺。

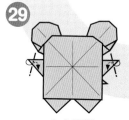

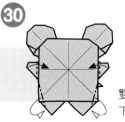

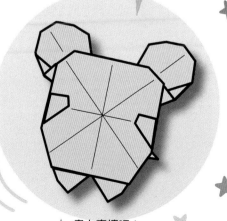

★ 畫上表情吧！

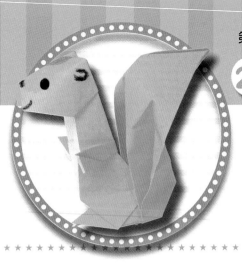

㉖ 松鼠

● 使用色紙 … **1** 張

土黃色

● 使用工具 ●
蠟筆
簽字筆

色紙正反面顛倒，從風箏基本形（第27頁）開始

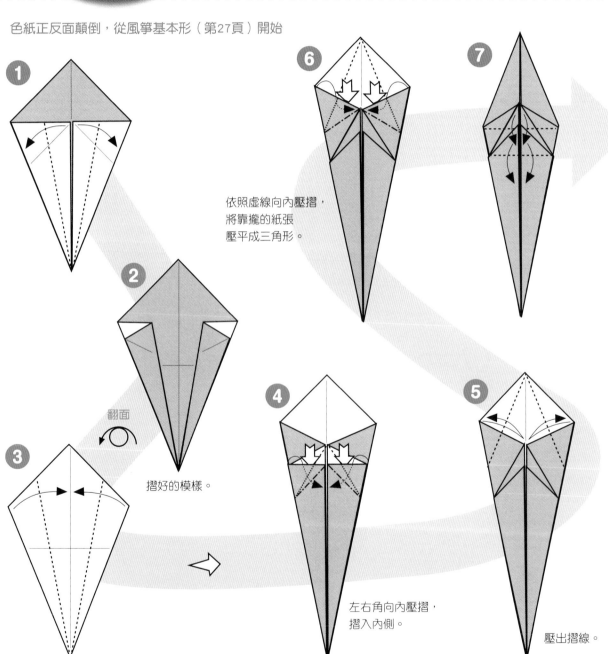

6 依照虛線向內壓摺，
將靠攏的紙張
壓平成三角形。

7

1

2

翻面

3 摺好的模樣。

4 左右角向內壓摺，
摺入內側。

5 壓出摺線。

62

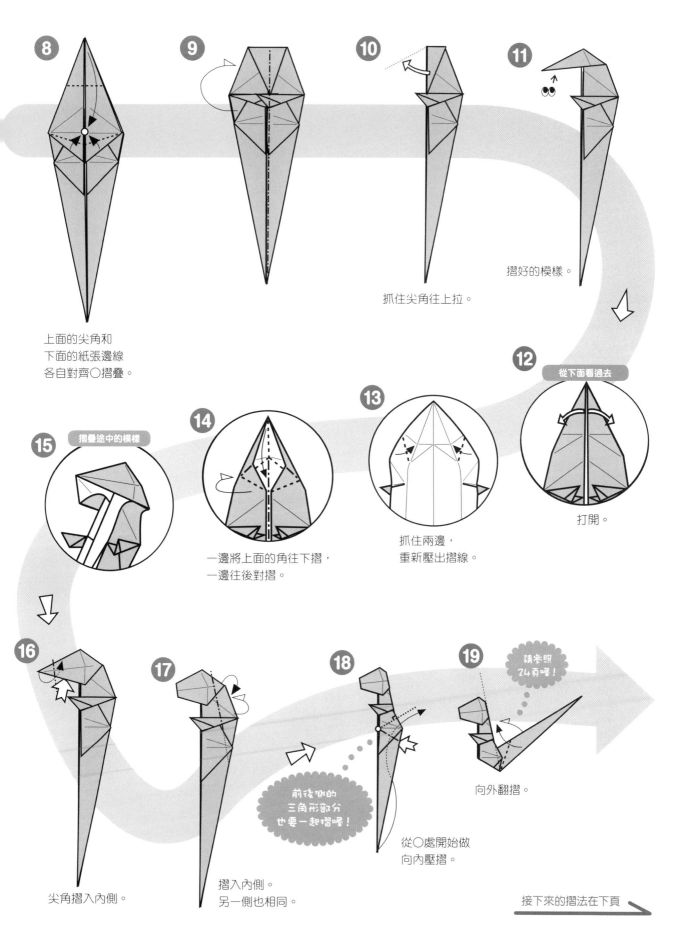

8

上面的尖角和
下面的紙張邊線
各自對齊○摺疊。

9

10

抓住尖角往上拉。

11

摺好的模樣。

12 從下面看過去

打開。

13

抓住兩邊,
重新壓出摺線。

14

一邊將上面的角往下摺,
一邊往後對摺。

15 摺疊途中的模樣

16

尖角摺入內側。

17

摺入內側。
另一側也相同。

18

前後側的
三角形部分
也要一起摺喔!

從○處開始做
向內壓摺。

19

請參照
24頁喔!

向外翻摺。

接下來的摺法在下頁

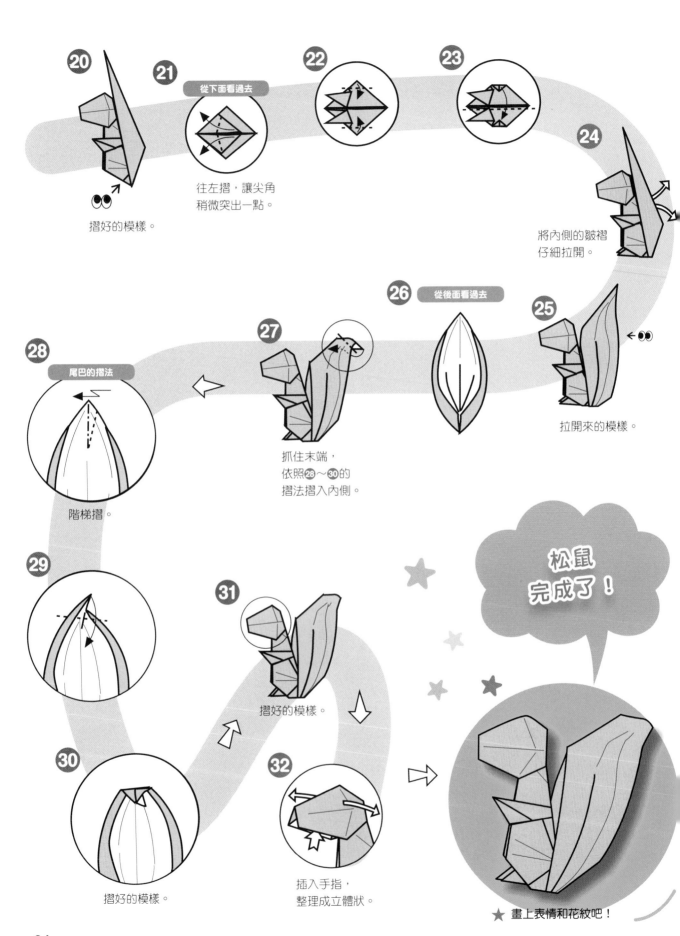

20 摺好的模樣。

21 從下面看過去

往左摺，讓尖角
稍微突出一點。

22

23

24 將內側的皺褶
仔細拉開。

25 拉開來的模樣。

26 從後面看過去

27 抓住末端，
依照28～30的
摺法摺入內側。

28 尾巴的摺法

階梯摺。

29

30 摺好的模樣。

31 摺好的模樣。

32 插入手指，
整理成立體狀。

松鼠
完成了！

★ 畫上表情和花紋吧！

27 雛鳥

● 使用色紙 … 1 張

土黃色

● 使用工具 ●
簽字筆

從正方基本形（第25頁）開始

1 打開。

2 壓出摺線。

翻面

3 壓出摺線。

4 壓出摺線。 翻面

5

6 在○的連接線上摺疊。

7 依照虛線摺入內側，將靠攏的紙張壓平成三角形。下側的摺法也同❹～❼。

8 依照正方基本形的摺線摺疊。

9 前面的紙翻到右邊。後側也相同。

10 對齊中心線摺疊。後側也相同。

11 前面的紙翻到右邊。後側也相同。

12 向內壓摺。

13 往內側做階梯摺。

14 將前後的尖角往下摺。

15 壓出摺線。

16 沉摺。

請參照24頁喔！

雛鳥完成了！

★ 畫上表情吧！

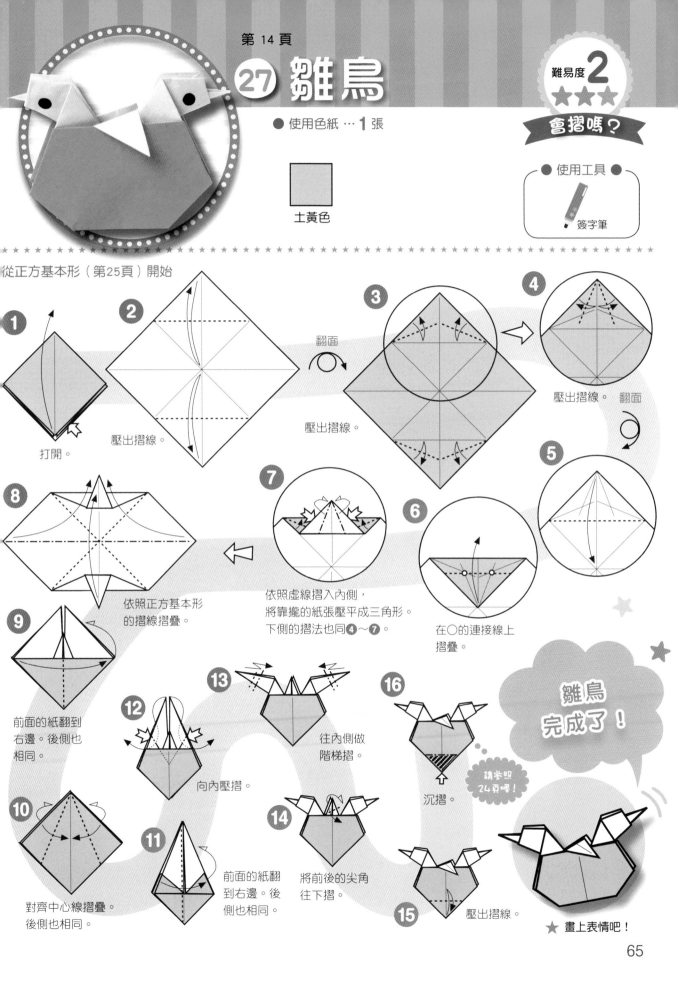

65

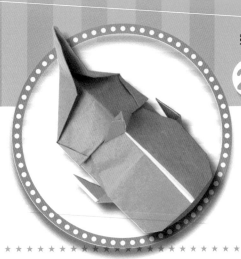

28 獨角仙

● 使用色紙 … **1** 張

褐色

從魚的基本形2（第27頁）開始

1 前面的三角形
壓出摺線。

2 壓出摺線。

3 壓出摺線。

5 摺疊途中的模樣
抓住尖角
倒向外側。

4 依照虛線摺疊，
讓紙張靠攏。

6 摺好的模樣。

翻面

7 依照虛線
壓出摺線。

8 對齊**7**的摺線
壓出摺線。

9 前面的紙
往內摺。

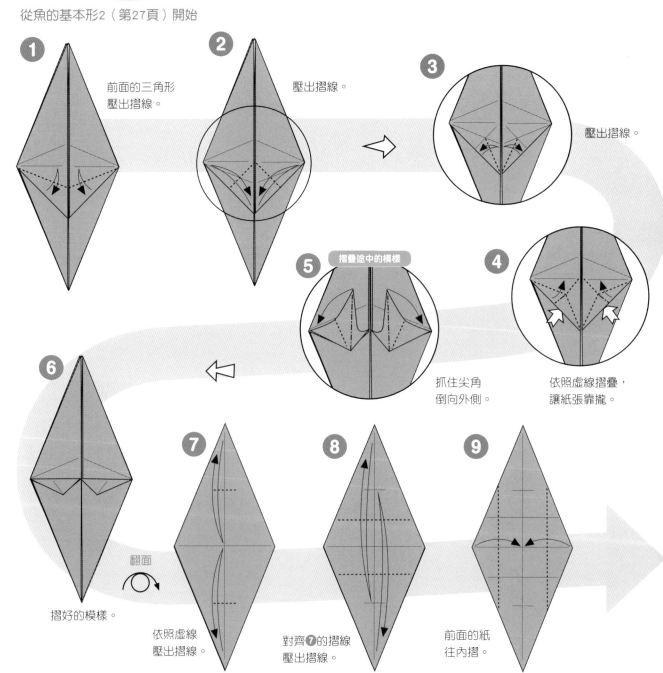

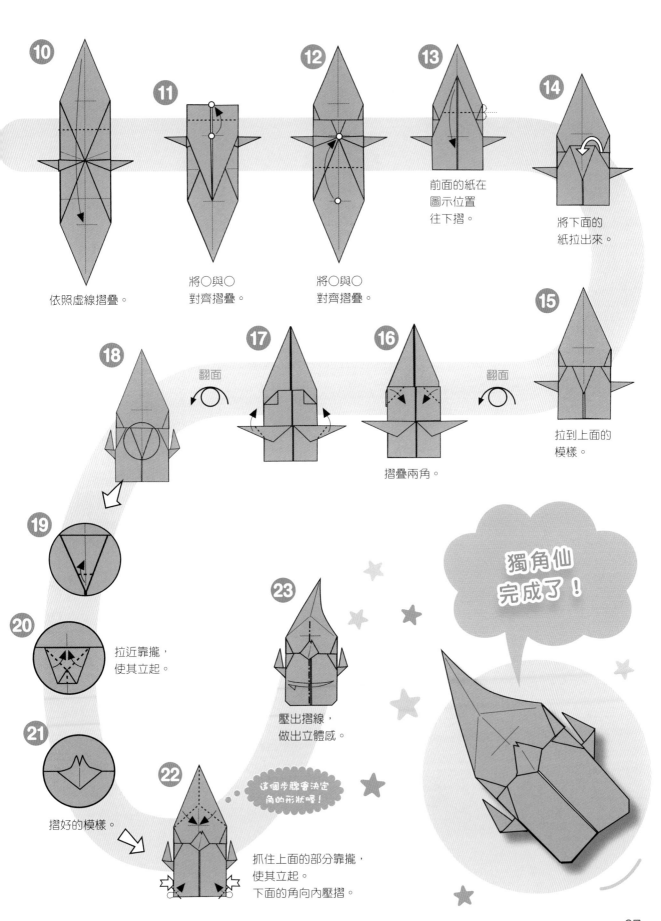

10 依照虛線摺疊。

11 將○與○對齊摺疊。

12 將○與○對齊摺疊。

13 前面的紙在圖示位置往下摺。

14 將下面的紙拉出來。

15 拉到上面的模樣。

16 摺疊兩角。

翻面

17

翻面

18

19

20 拉近靠攏，使其立起。

21 摺好的模樣。

22 抓住上面的部分靠攏，使其立起。下面的角向內壓摺。

這個步驟會決定角的形狀喔！

23 壓出摺線，做出立體感。

獨角仙完成了！

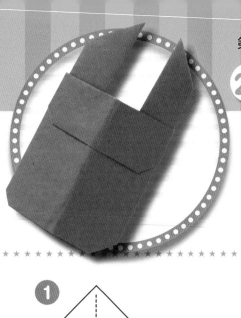

㉙ 鍬形蟲

● 使用色紙 … **1** 張

灰色
（1/4大小2張）

● 使用工具 ●

膠帶

①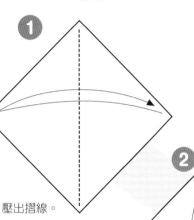

壓出摺線。

③

前面的紙依照虛線壓出摺線。

⑤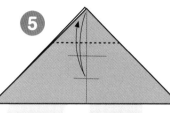

2張一起壓出摺線。

②

④

依照虛線
壓出摺線。

⑥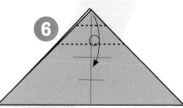

捲摺。

這個步驟會決定
角的形狀喔！

⑧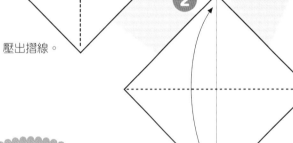

兩角往上摺，間隔約1.5cm。

翻面

⑦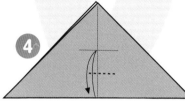

摺好的模樣。

⑨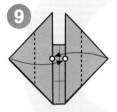

左右角各自
對齊○摺疊。

⑩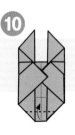

⑪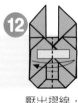

以膠帶固定。

⑫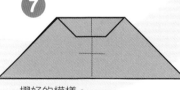

壓出摺線，
做出立體感。

翻面

鍬形蟲
完成了！

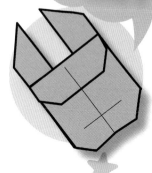

③③ 親子狐狸

● 使用色紙 …狐狸媽媽 **1** 張，狐狸寶寶 **1** 張

狐狸媽媽

黃色

狐狸寶寶

黃色
（1/4大小1張）

● 使用工具 ●

黏膠　簽字筆　蠟筆

從觀音基本形（第26頁）開始

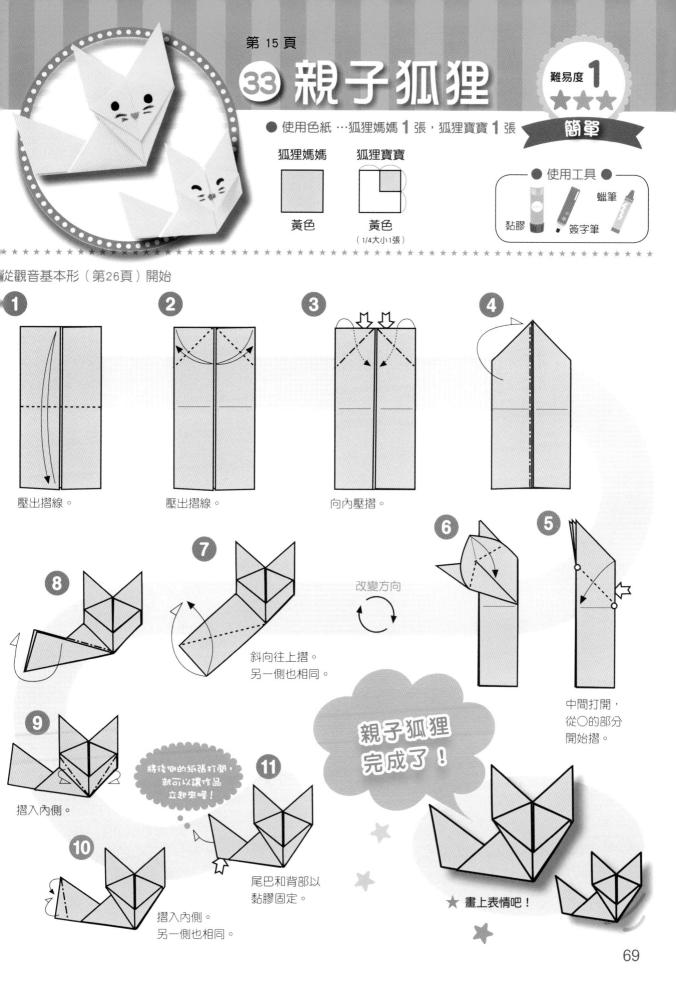

1
壓出摺線。

2
壓出摺線。

3
向內壓摺。

4

6

5
中間打開，
從○的部分
開始摺。

改變方向

7
斜向往上摺。
另一側也相同。

8

親子狐狸
完成了！

9
摺入內側。

將後側的紙張打開，
就可以讓作品
立起來喔！

11
尾巴和背部以
黏膠固定。

10
摺入內側。
另一側也相同。

★ 畫上表情吧！

69

㉛ 蜻蜓

● 使用色紙 … **1** 張

難易度 **2**
★★★
會摺嗎?

要和其他動物
並排時,可以
用1/4大小的
色紙來摺。

朱紅色

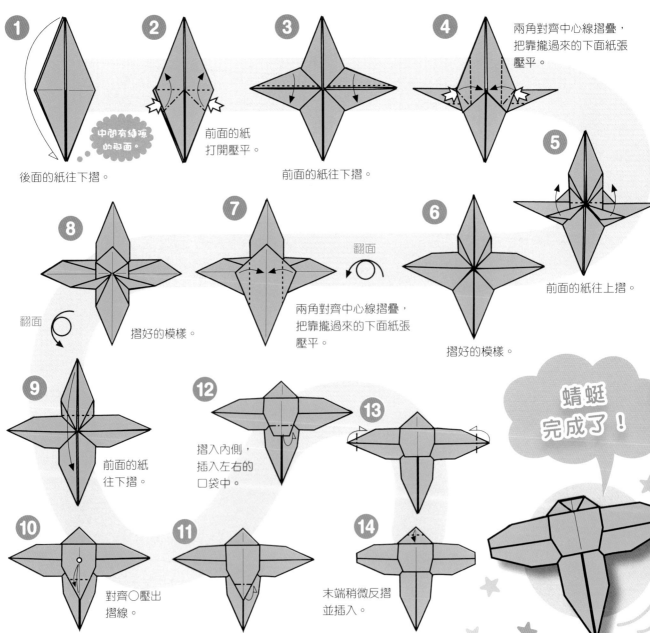

從鶴的基本形1(第25頁)開始

1 後面的紙往下摺。

中間有縐痕的那面。

2 前面的紙打開壓平。

3 前面的紙往下摺。

4 兩角對齊中心線摺疊,把靠攏過來的下面紙張壓平。

5

6 摺好的模樣。

前面的紙往上摺。

7 兩角對齊中心線摺疊,把靠攏過來的下面紙張壓平。

翻面

8 摺好的模樣。

翻面

9 前面的紙往下摺。

10 對齊〇壓出摺線。

11

12 摺入內側,插入左右的口袋中。

13

14 末端稍微反摺並插入。

蜻蜓
完成了!

70

30 老鼠

會摺嗎？

● 使用色紙 … 2 張

頭部	身體
灰色	灰色
（約11cm見方1張）	

要和其他動物並排時，可以用左圖的1/4大小的色紙來摺。

● 使用工具 ●
黏膠　簽字筆　蠟筆

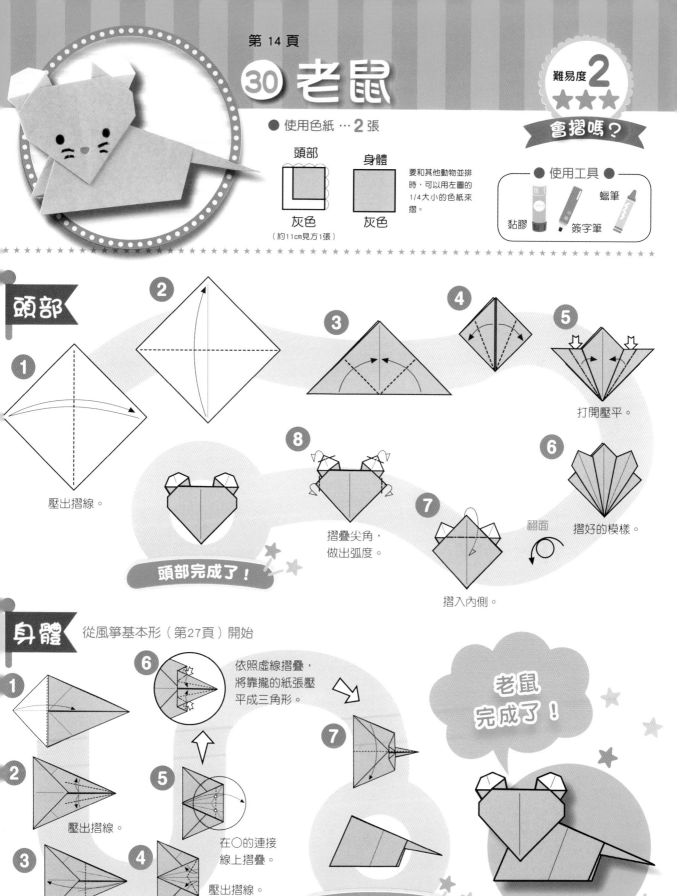

頭部

① 壓出摺線。

②

③

④

⑤ 打開壓平。

⑥ 摺好的模樣。

⑦ 翻面 摺入內側。

⑧ 摺疊尖角，做出弧度。

頭部完成了！

身體 從風箏基本形（第27頁）開始

①

② 壓出摺線。

③

④ 壓出摺線。

⑤ 在○的連接線上摺疊。

⑥ 依照虛線摺疊，將靠攏的紙張壓平成三角形。

⑦

身體完成了！

老鼠完成了！

★ 黏合頭部和身體，畫上表情吧！

71

㉜ 貉

● 使用色紙 … **1** 張

褐色

會摺嗎？

● 使用工具 ●
蠟筆
簽字筆

從坐墊摺法（第26頁）開始

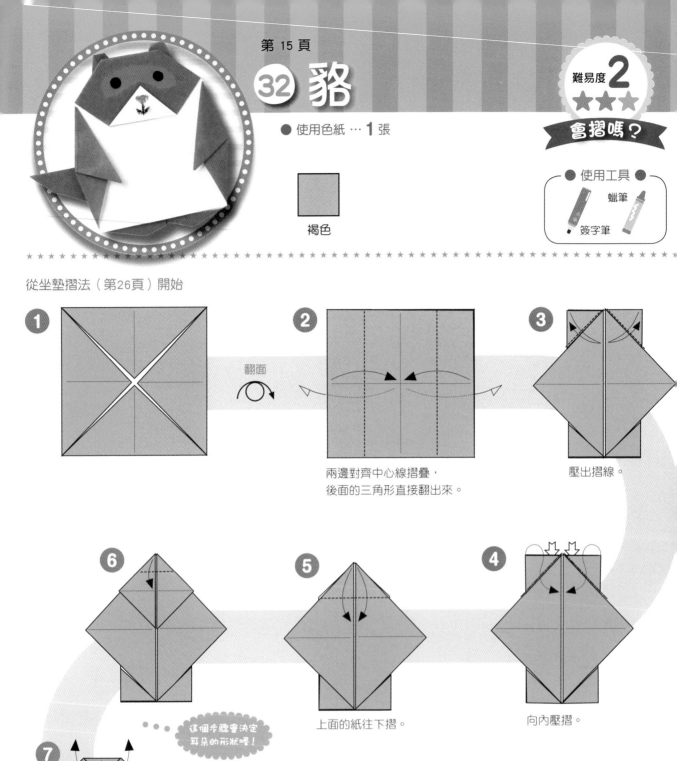

①

② 兩邊對齊中心線摺疊，
後面的三角形直接翻出來。

翻面

③ 壓出摺線。

⑥

⑤ 上面的紙往下摺。

④ 向內壓摺。

這個步驟會決定
耳朵的形狀喔！

⑦

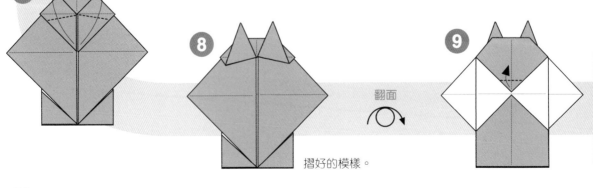

⑧ 摺好的模樣。

翻面

⑨

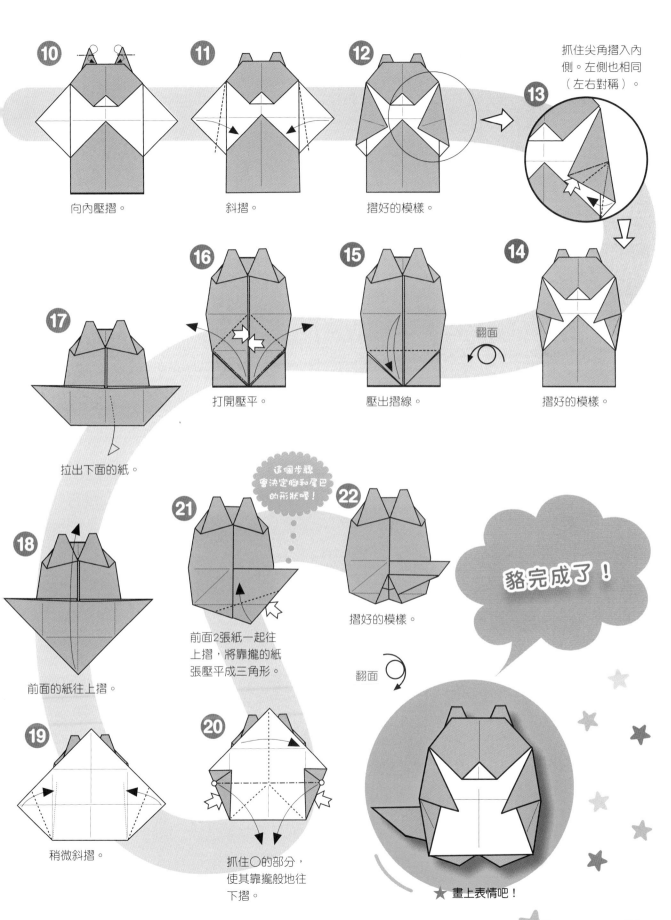

⑩ 向內壓摺。

⑪ 斜摺。

⑫ 摺好的模樣。

抓住尖角摺入內側。左側也相同（左右對稱）。

⑬

⑰ 拉出下面的紙。

⑯ 打開壓平。

⑮ 壓出摺線。

翻面

⑭ 摺好的模樣。

這個步驟會決定腳和尾巴的形狀喔！

㉑ 前面2張紙一起往上摺，將靠攏的紙張壓平成三角形。

㉒ 摺好的模樣。

貉完成了！

⑱ 前面的紙往上摺。

翻面

⑲ 稍微斜摺。

⑳ 抓住○的部分，使其靠攏般地往下摺。

★ 畫上表情吧！

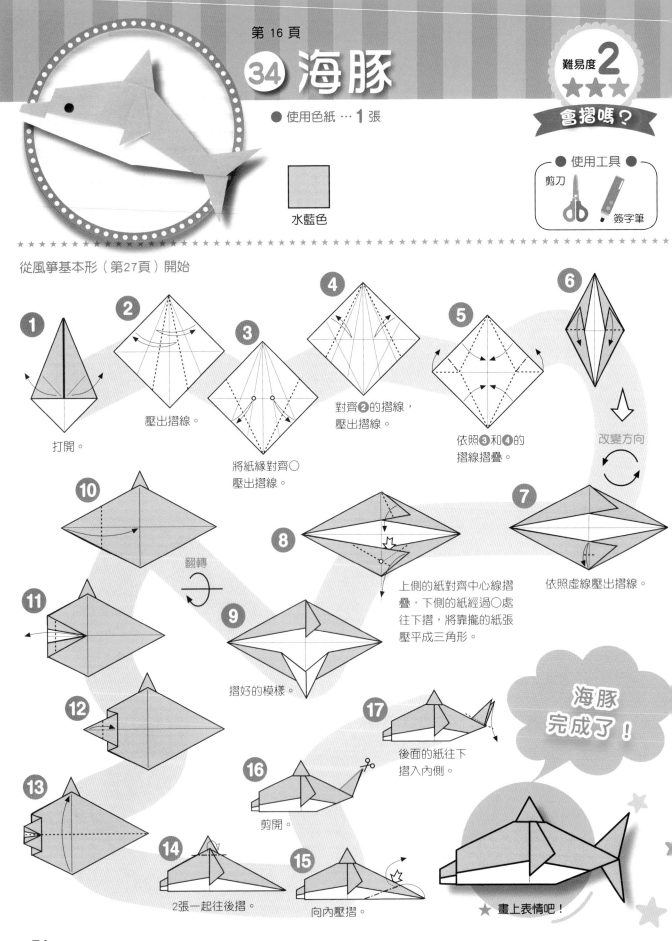

第 16 頁

㉞ 海豚

● 使用色紙 ⋯ **1** 張

難易度 **2**
★★★

會摺嗎？

水藍色

● 使用工具 ●
剪刀
簽字筆

從風箏基本形（第27頁）開始

① 打開。

② 壓出摺線。

③ 將紙緣對齊〇 壓出摺線。

④ 對齊②的摺線，壓出摺線。

⑤ 依照③和④的摺線摺疊。

⑥

改變方向

⑦ 依照虛線壓出摺線。

⑧ 上側的紙對齊中心線摺疊，下側的紙經過〇處往下摺，將靠攏的紙張壓平成三角形。

⑨ 摺好的模樣。

⑩ 翻轉

⑪

⑫

⑬

⑭ 2張一起往後摺。

⑮ 向內壓摺。

⑯ 剪開。

⑰ 後面的紙往下摺入內側。

海豚 完成了！

★ 畫上表情吧！

74

㉟ 企鵝

● 使用色紙 … 1 張

黑色

難易度 **2**
★★★

會摺嗎？

● 使用工具 ●
蠟筆

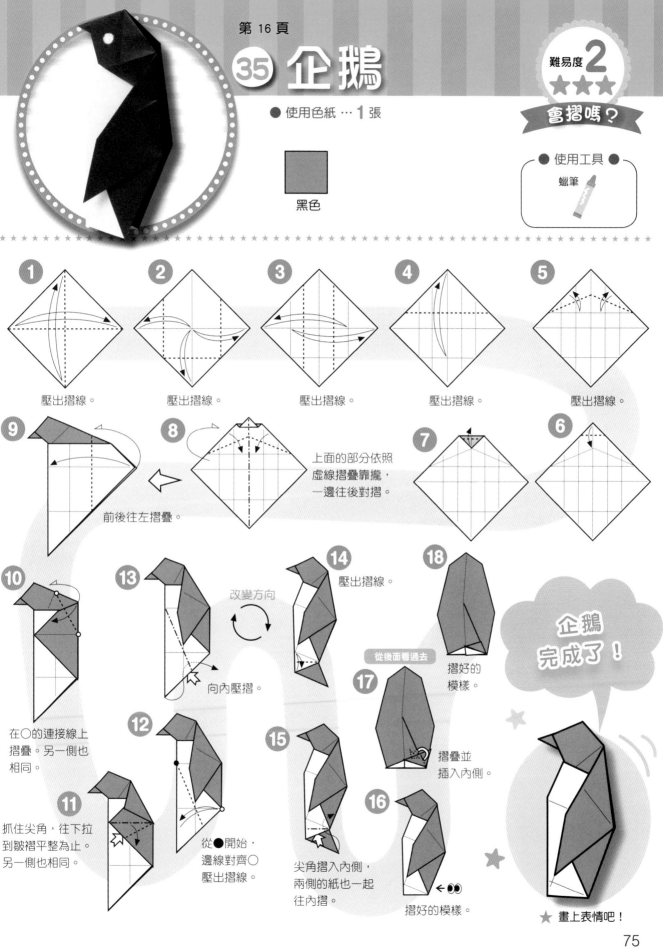

① 壓出摺線。

② 壓出摺線。

③ 壓出摺線。

④ 壓出摺線。

⑤ 壓出摺線。

⑥

⑦

⑧ 上面的部分依照虛線摺疊靠攏，一邊往後對摺。

⑨ 前後往左摺疊。

⑩ 在○的連接線上摺疊。另一側也相同。

⑪ 抓住尖角，往下拉到皺褶平整為止。另一側也相同。

⑫ 從●開始，邊線對齊○壓出摺線。

⑬ 向內壓摺。

改變方向

⑭ 壓出摺線。

⑮

⑯ 尖角摺入內側，兩側的紙也一起往內摺。

←●● 摺好的模樣。

從後面看過去

⑰ 摺疊並插入內側。

⑱ 摺好的模樣。

企鵝
完成了！

★ 畫上表情吧！

75

㊴ 水母

難易度 2
★★★
會摺嗎？

● 使用色紙 … **1** 張

淺粉紅色

從正方基本形（第25頁）開始

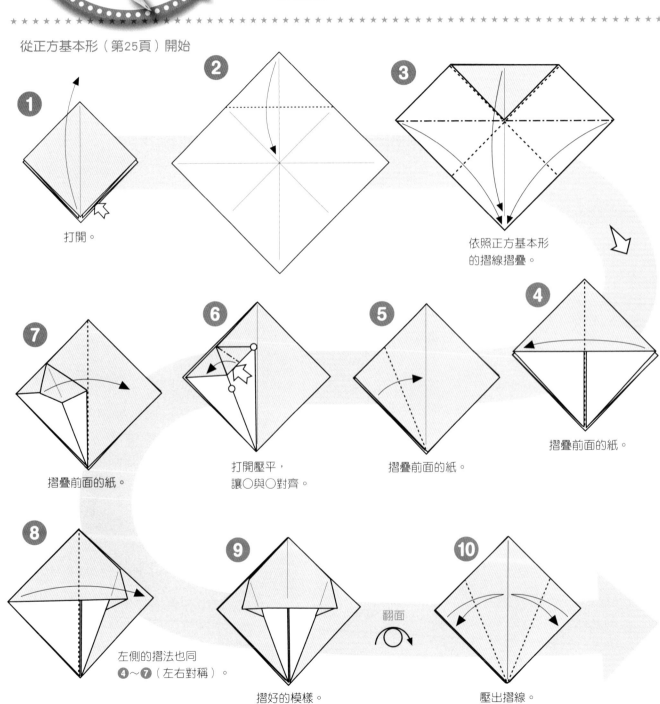

1 打開。

2

3 依照正方基本形的摺線摺疊。

7 摺疊前面的紙。

6 打開壓平，讓○與○對齊。

5 摺疊前面的紙。

4 摺疊前面的紙。

8 左側的摺法也同 **4**～**7**（左右對稱）。

9 摺好的模樣。

翻面

10 壓出摺線。

76

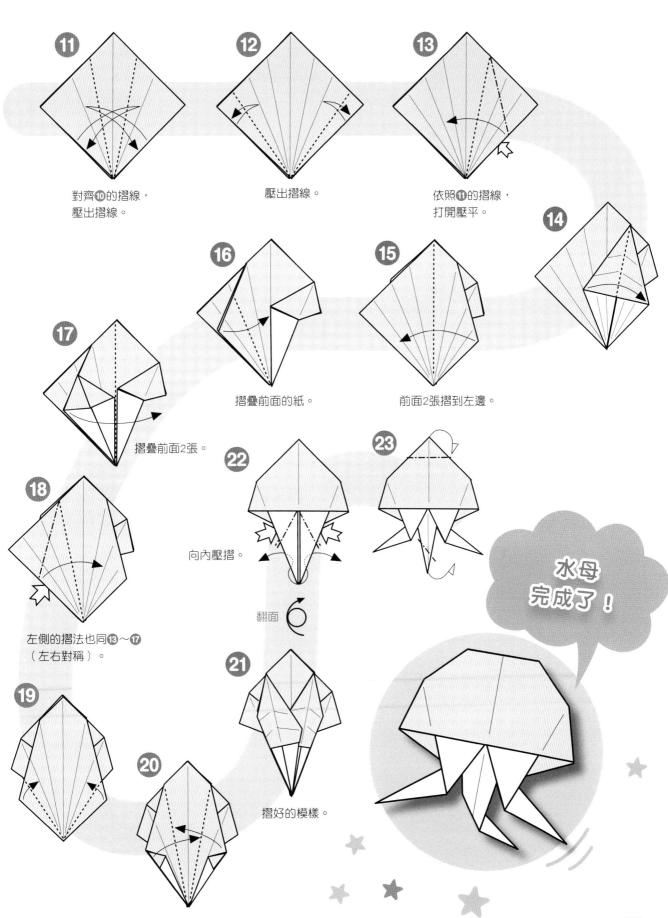

⑪ 對齊⑩的摺線，
壓出摺線。

⑫ 壓出摺線。

⑬ 依照⑪的摺線，
打開壓平。

⑭

⑮ 前面2張摺到左邊。

⑯ 摺疊前面的紙。

⑰ 摺疊前面2張。

⑱ 左側的摺法也同⑬～⑰
（左右對稱）。

⑲

⑳

㉑ 摺好的模樣。

㉒ 向內壓摺。

翻面

㉓

水母
完成了！

77

36 螃蟹

● 使用色紙 … 1 張

橘色

●● 貼紙
色紙

準備好製作眼睛
用的貼紙和色紙。

● 使用工具 ●

黏膠

從氣球基本形（第26頁）開始

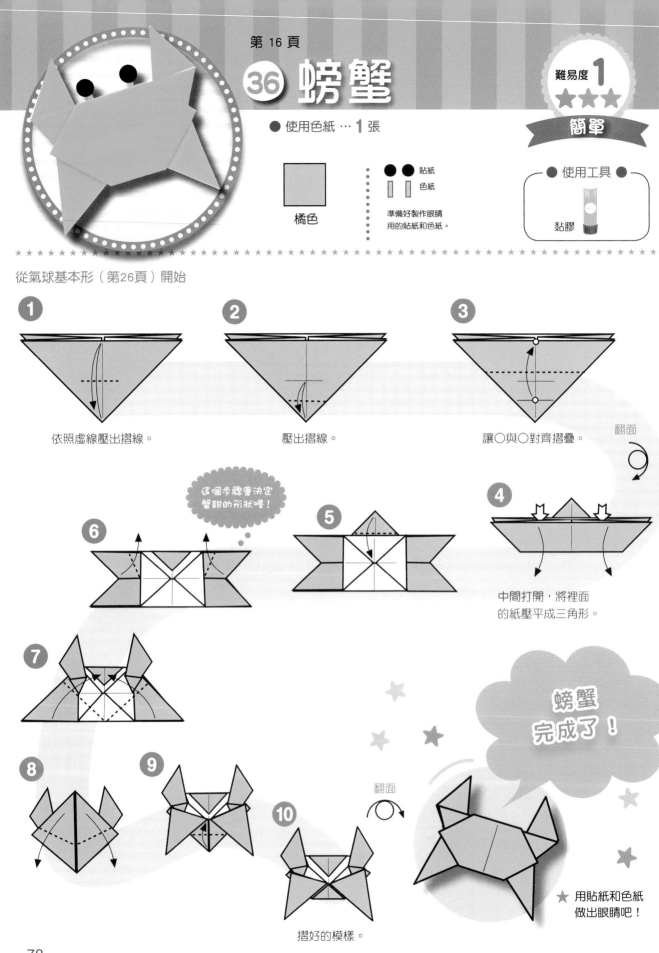

1 依照虛線壓出摺線。

2 壓出摺線。

3 讓○與○對齊摺疊。

翻面

4 中間打開，將裡面的紙壓平成三角形。

這個步驟會決定蟹鉗的形狀喔！

6

5

7

螃蟹
完成了！

8

9

翻面

10 摺好的模樣。

★ 用貼紙和色紙
做出眼睛吧！

38 裸海蝶

● 使用色紙 … **1** 張

用描圖紙來摺，
就可以完成具有
透明感的作品喔！

淺粉紅色
（1/2大小1張）

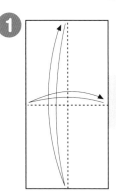
壓出摺線。

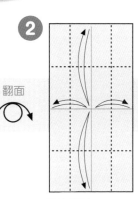
翻面
壓出摺線。

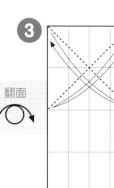
翻面
壓出摺線。

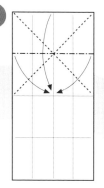
依照虛線靠攏
般地摺疊。

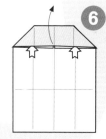
中間打開，將裡面
的紙壓平成三角形。

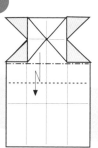

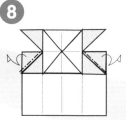
往後壓出摺線。

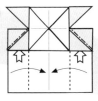
左右對齊中心線摺疊，
將上面靠攏而來的三角
形摺入內側。

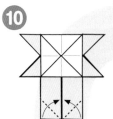
階梯摺。

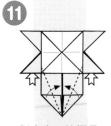

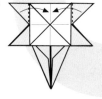
對齊中心線摺疊。

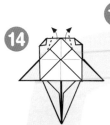

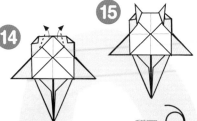
翻面

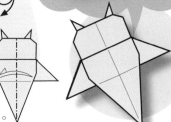
裸海蝶
完成了！

壓出摺線，
做出立體感。

可以用描圖紙等
半透明的紙來摺，
再將紅色紙片放入內側，
看起來就會像
真的一樣喔！

37 海獺

● 使用色紙 … **1** 張

灰色

● 使用工具 ●
蠟筆
簽字筆

從觀音基本形（第26頁）開始

1 壓出摺線。

2 壓出摺線。

3 壓出摺線。

4 兩端往內打開壓平。

5 稍微拉開空隙地往內摺。

6

7

8 往上拉到邊線呈垂直為止。

9 打開。

10

下面的部分要維持凸出的狀態喔！

11 兩邊在1/3寬的地方往內摺。

12

13 尖角摺入內側。另一側也相同。

14 前腳往上摺，後腳做階梯摺。另一側也相同。

海獺完成了！

★ 畫上表情吧！

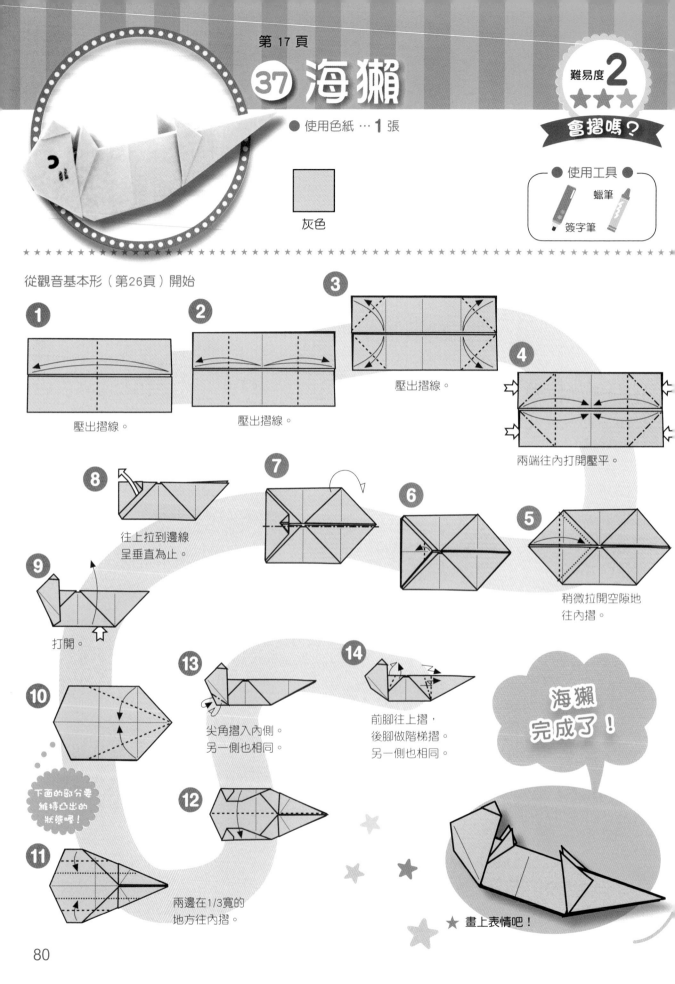

⑳ 神仙魚

難易度 **2** ★★★
會摺嗎？

● 使用色紙 … **2** 張

淺綠色

● 使用工具 ●
黏膠 　 簽字筆

★ ★

從氣球基本形（第26頁）開始

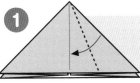

① 摺疊前面的紙。

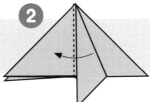

②

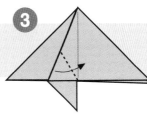

③

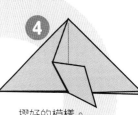

④ 摺好的模樣。

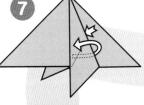

⑦ 拉出內側的紙，
讓山摺線與谷摺線對調，
在前面重新摺疊。

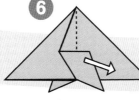

⑥ 恢復原狀。

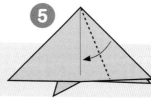

⑤ 摺法同①～④。

翻面

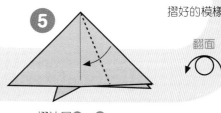

⑧ 摺好的模樣。另一側
的摺法也同⑥～⑦。

⑪ 摺好的模樣。
另一側的摺法也相同。

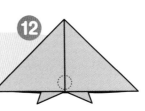

⑫ 內側用黏膠固定。

神仙魚
完成了！

改變方向

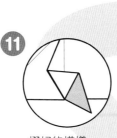

⑨ 中間打開。

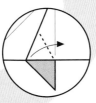

⑩ 依照虛線摺疊。

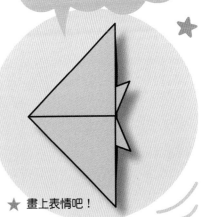

★ 畫上表情吧！

81

41 章魚

● 使用色紙 … 1 張

難易度 1
★★★
簡單

紅色

● 使用工具 ●
剪刀　簽字筆　蠟筆

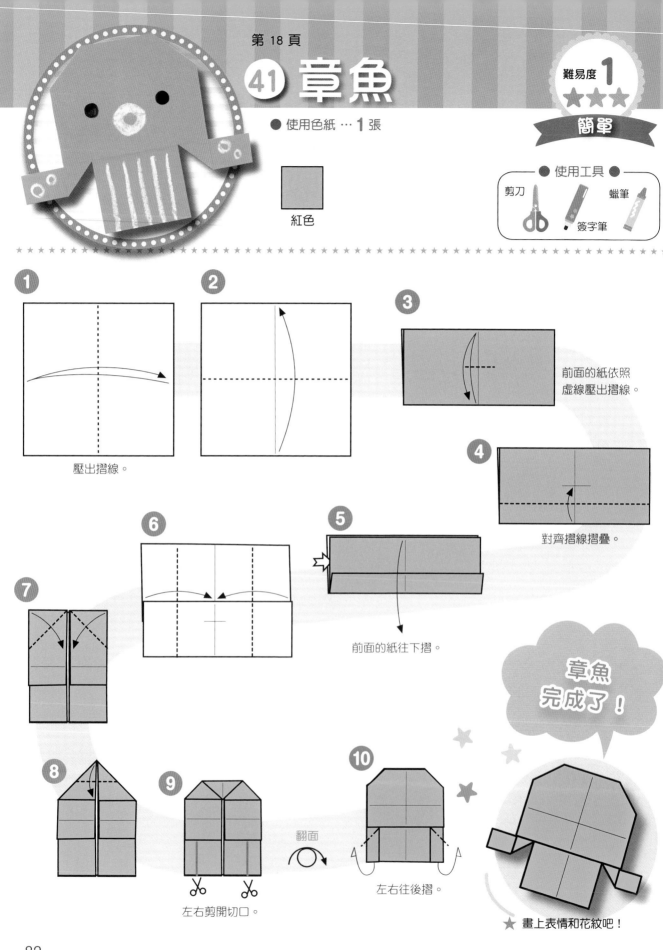

① 壓出摺線。

②

③ 前面的紙依照虛線壓出摺線。

④ 對齊摺線摺疊。

⑤ 前面的紙往下摺。

⑥

⑦

⑧

⑨ 左右剪開切口。

翻面

⑩ 左右往後摺。

章魚完成了！

★ 畫上表情和花紋吧！

42 烏賊

● 使用色紙 … 1 張

乳黃色

● 使用工具 ●
蠟筆
簽字筆

從觀音基本形（第26頁）開始

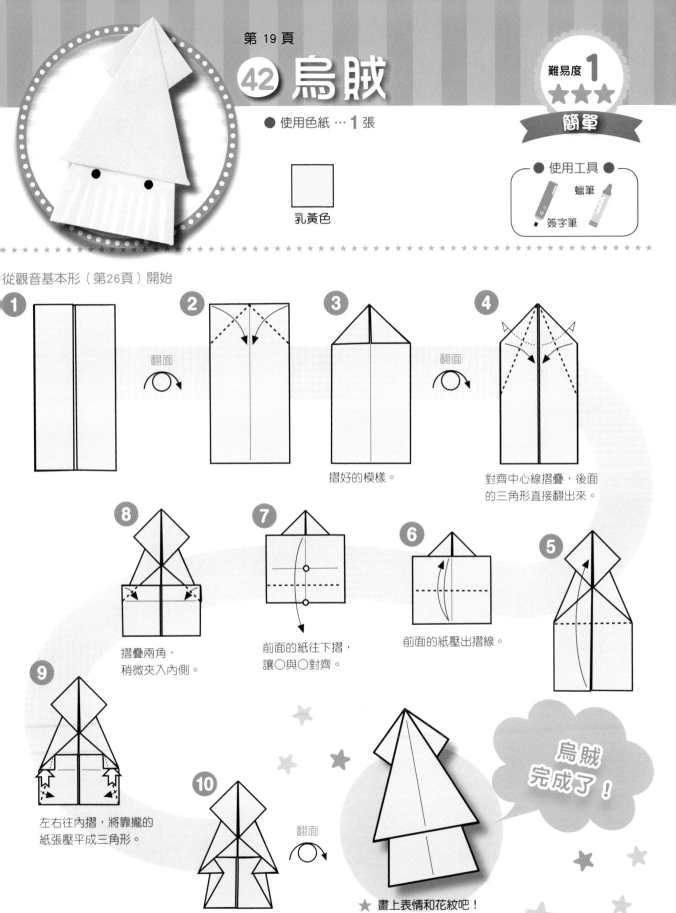

①

② 翻面

③ 摺好的模樣。

④ 翻面
對齊中心線摺疊，後面的三角形直接翻出來。

⑧ 摺疊兩角，稍微夾入內側。

⑦ 前面的紙往下摺，讓○與○對齊。

⑥ 前面的紙壓出摺線。

⑤

⑨ 左右往內摺，將靠攏的紙張壓平成三角形。

⑩ 摺好的模樣。
翻面

烏賊完成了！

★ 畫上表情和花紋吧！

㊸翻車魚

難易度**2**
★★★

會摺嗎?

● 使用色紙 … **1** 張

水藍色

● 使用工具 ●
蠟筆
簽字筆

從正方基本形(第25頁)開始

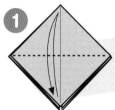

① 一起壓出摺線。

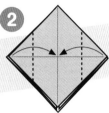

② 前面的紙往內摺。

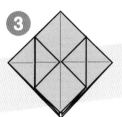

③ 摺好的模樣。
另一側的摺法
也相同。

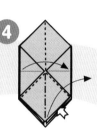

④ 抓住前面的紙,
一邊拉出一邊往右摺。

⑤ 摺好的模樣。
另一側的摺法
也相同。

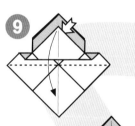

⑨

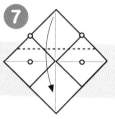

⑧ 前面的紙往上摺。

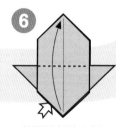

⑦ 將○與○對齊摺疊。

⑥ 前面的紙往上摺。

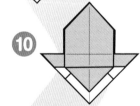

⑪ 另一側的摺法
也同⑥~⑩。

⑩ 摺好的模樣。
翻面

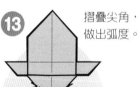

⑫ 尖角摺入內側。
另一側也相同。

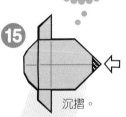

⑬ 摺疊尖角,
做出弧度。

改變方向

請參照
24頁喔!

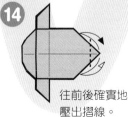

⑭ 往前後確實地
壓出摺線。

⑮ 沉摺。

翻車魚
完成了!

★ 畫上表情吧!

84

④ 劍旗魚

● 使用色紙 … **1** 張

會摺嗎？

天藍色

● 使用工具 ●

簽字筆

從鶴的基本形1（第25頁）開始

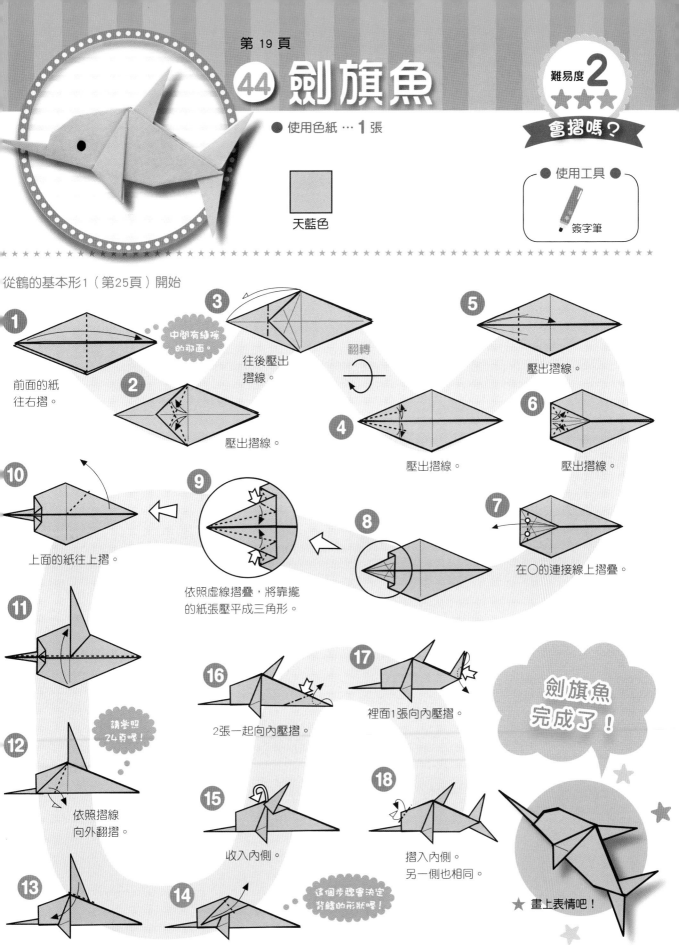

1 前面的紙往右摺。

2 壓出摺線。

3 中間有縫隙的那面。 往後壓出摺線。

翻轉

4 壓出摺線。

5 壓出摺線。

6 壓出摺線。

7 在○的連接線上摺疊。

8

9 依照虛線摺疊，將靠攏的紙張壓平成三角形。

10 上面的紙往上摺。

11

12 依照摺線向外翻摺。

請參照24頁喔！

13

14 這個步驟會決定背鰭的形狀喔！

15 收入內側。

16 2張一起向內壓摺。

17 裡面1張向內壓摺。

劍旗魚完成了！

18 摺入內側。另一側也相同。

★ 畫上表情吧！

85

㊺ 迷你熊

● 使用色紙 … 1 張

★★★

深黃色
（1/2大小1張）

蠟筆
簽字筆

1

縱向4等分壓出摺線。

2

橫向8等分壓出摺線。

翻面

3
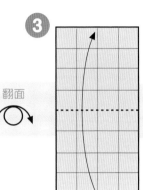

4

前面的紙往下摺。
另一側也相同。

7

摺好的模樣。
另一側的摺法也相同。

6
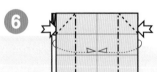
左右對齊中心線往後摺，
將上面靠攏而來的三角形
摺入內側。

5
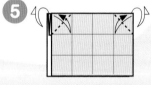
前面的紙壓出摺線。
另一側也相同。

8

全部打開。

9
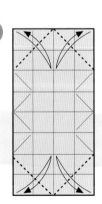

翻面

壓出摺線。

10
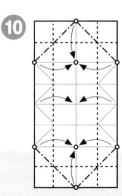
將○與○各自對齊，
依照虛線摺疊。

4個角各自會形成
正方基本形（第25頁）
的形狀喔！

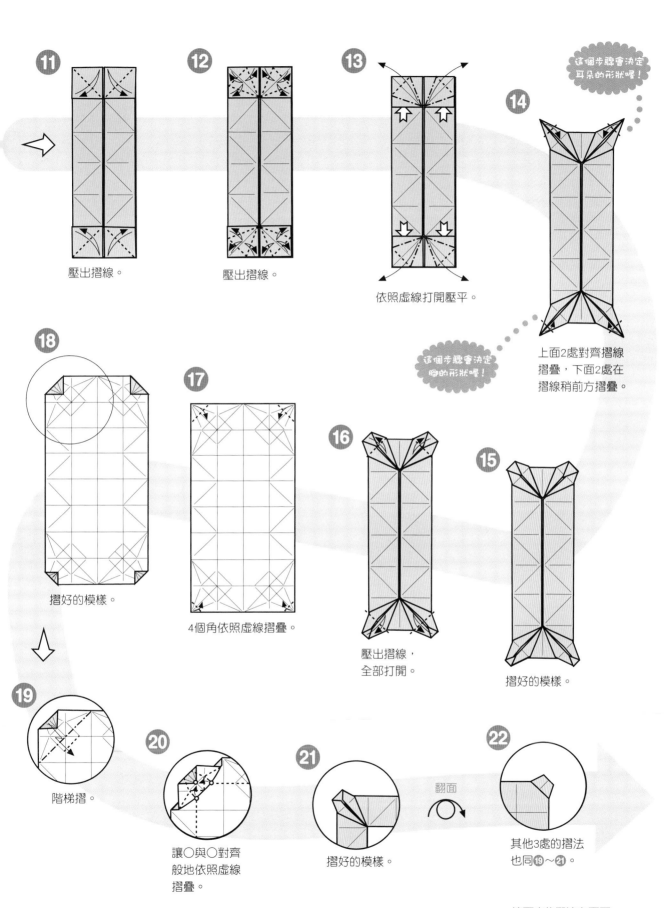

⑪ 壓出摺線。

⑫ 壓出摺線。

⑬ 依照虛線打開壓平。

這個步驟會決定
耳朵的形狀喔！

⑭ 上面2處對齊摺線
摺疊，下面2處在
摺線稍前方摺疊。

這個步驟會決定
嘴的形狀喔！

⑮ 摺好的模樣。

⑯ 壓出摺線，
全部打開。

⑰ 4個角依照虛線摺疊。

⑱ 摺好的模樣。

⑲ 階梯摺。

⑳ 讓○與○對齊
般地依照虛線
摺疊。

㉑ 摺好的模樣。

翻面

㉒ 其他3處的摺法
也同⑲～㉑。

接下來的摺法在下頁

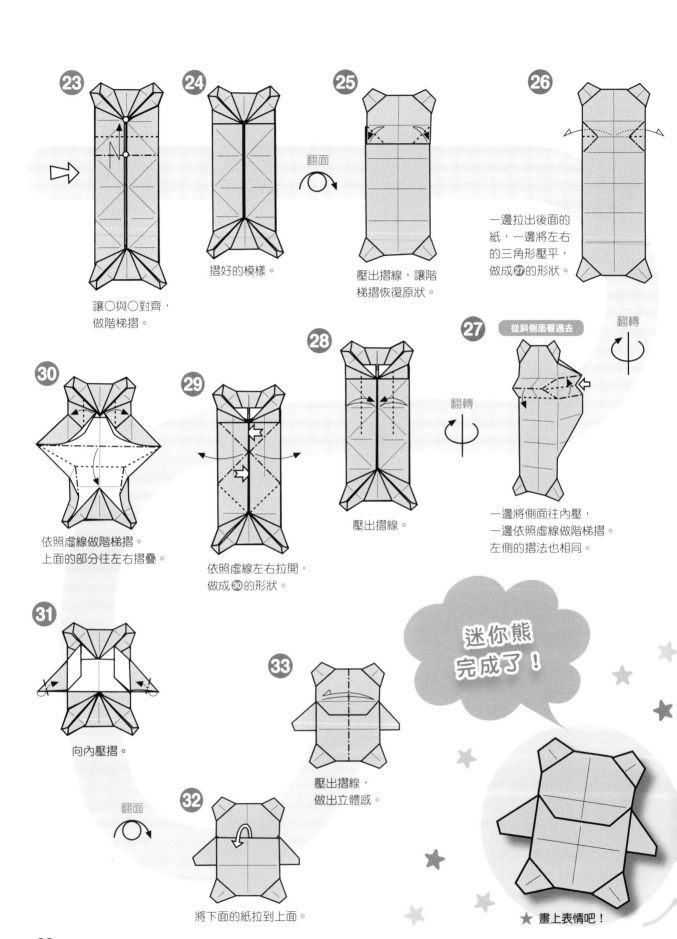

23

讓○與○對齊，
做階梯摺。

24

摺好的模樣。

翻面

25

壓出摺線，讓階
梯摺恢復原狀。

26

一邊拉出後面的
紙，一邊將左右
的三角形壓平，
做成27的形狀。

翻轉

27 從斜側面看過去

一邊將側面往內壓，
一邊依照虛線做階梯摺。
左側的摺法也相同。

翻轉

28

壓出摺線。

30

依照虛線做階梯摺。
上面的部分往左右摺疊。

29

依照虛線左右拉開，
做成30的形狀。

31

向內壓摺。

翻面

32

將下面的紙拉到上面。

33

壓出摺線，
做出立體感。

迷你熊
完成了！

★ 畫上表情吧！

88

㊻ 迷你無尾熊

難易度2
★★★

會摺嗎？

● 使用色紙 … **1** 張

天藍色
（ 1/2大小1張 ）

● 使用工具 ●
蠟筆
簽字筆

1
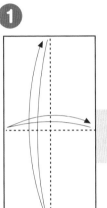
壓出摺線。

2
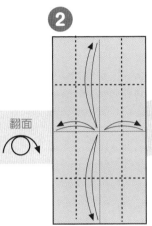
翻面
壓出摺線。

3
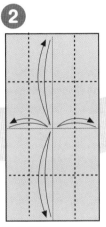
翻面
壓出摺線。

4
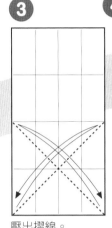
依照虛線摺疊。

5
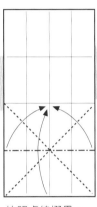

6
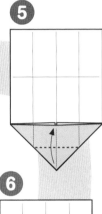

10
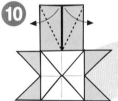

9
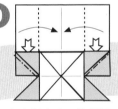
左右對齊中心線摺疊，
將下面靠攏而來的三角
形摺入內側。

8
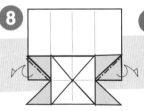
往後壓出摺線。

7
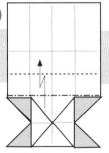
階梯摺。

中間打開，將
裡面的紙壓平
成三角形。

11
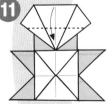

摺疊途中的模樣
13
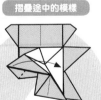

15
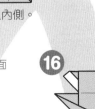
摺入內側。

翻面

迷你無尾熊
完成了！

12
手指插入左側口袋中，
摺到右邊。

14
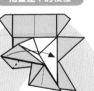
前面的三角形
往上摺。

16
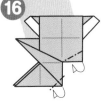

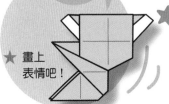
★ 畫上
表情吧！

89

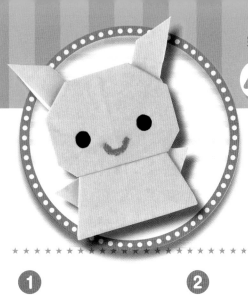

47 迷你兔

難易度 **3**
★★★

加油！

● 使用色紙 … **1** 張

粉紅色
（1/2大小1張）

● 使用工具 ●
蠟筆
簽字筆

1

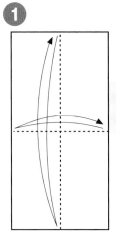

壓出摺線。

2

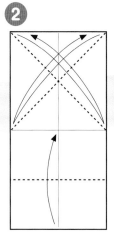

上面部分壓出摺線，
下面對齊中心線摺疊。

3

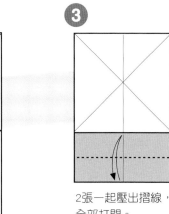

翻面

2張一起壓出摺線，
全部打開。

4

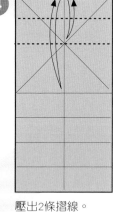

5

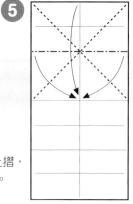

翻面

壓出2條摺線。

依照虛線摺疊。

6

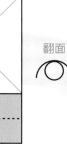

前面2張紙往上摺，
做出**7**的形狀。

7

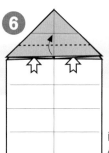

將靠攏而來的紙壓平。

8

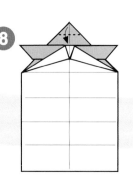

9

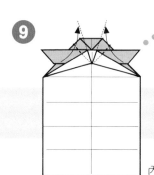

這個步驟會決定
耳朵的形狀喔！

內側的紙往上摺。

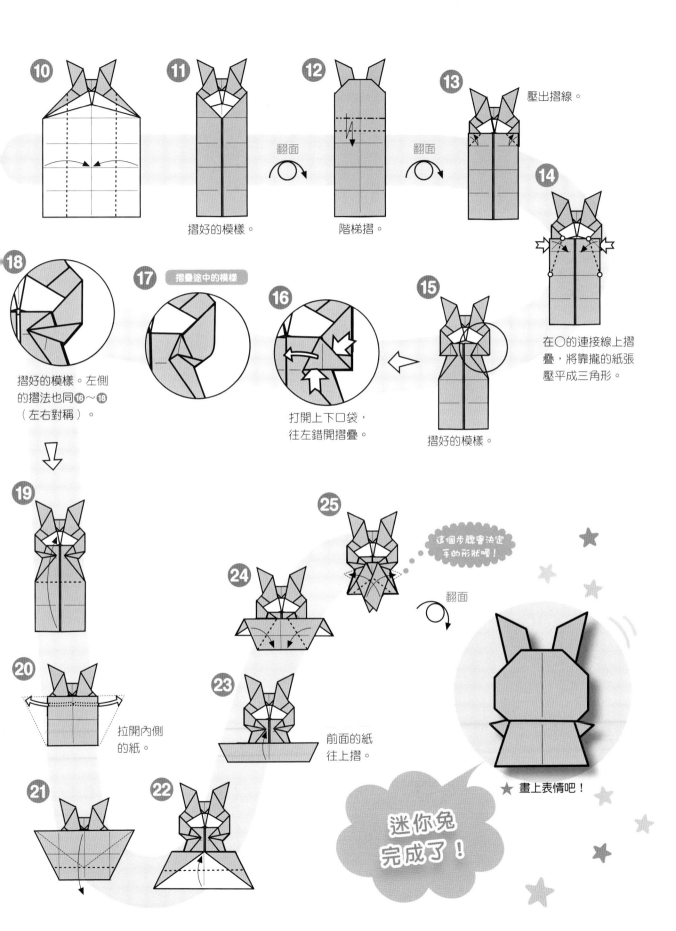

10

11 摺好的模樣。

翻面

12 階梯摺。

翻面

13 壓出摺線。

14 在○的連接線上摺疊,將靠攏的紙張壓平成三角形。

18 摺好的模樣。左側的摺法也同⑯～⑱(左右對稱)。

17 摺疊途中的模樣

16 打開上下口袋,往左錯開摺疊。

15 摺好的模樣。

19

20 拉開內側的紙。

21

22

23 前面的紙往上摺。

24

25 這個步驟會決定手的形狀喔!

翻面

★ 畫上表情吧!

迷你兔完成了!

91

48 迷你松鼠

★★★

加油！

● 使用色紙 … **1** 張

深黃色
（1/2大小1張）

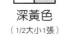

● 使用工具 ●

蠟筆
簽字筆

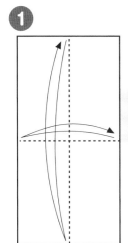

1

壓出摺線。

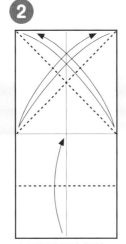

2

上面部分壓出摺線，
下面對齊中心線摺疊。

3

翻面

2張一起壓出摺線，
全部打開。

4

壓出2條摺線。

5

翻面

依照虛線摺疊。

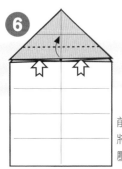

6

前面2張紙往上摺，
將靠攏而來的紙
壓平成三角形。

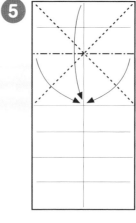

這個步驟會決定
耳朵的形狀喔！

9

前面的紙往上摺。
左側的摺法也同
8～**9**（左右對稱）。

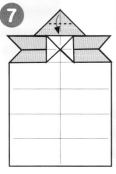

7

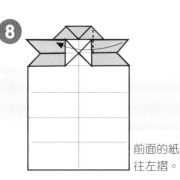

8

前面的紙
往左摺。

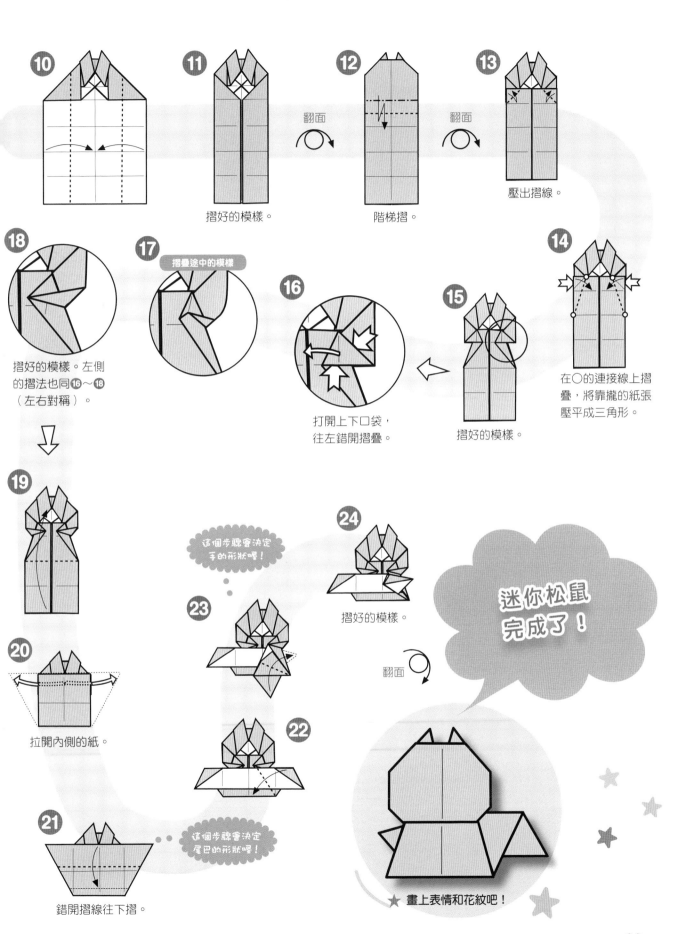

⑩

⑪
摺好的模樣。

⑫
翻面
階梯摺。

⑬
翻面
壓出摺線。

⑭
在○的連接線上摺疊，將靠攏的紙張壓平成三角形。

⑮
摺好的模樣。

⑯
打開上下口袋，往左錯開摺疊。

⑰
摺疊途中的模樣

⑱
摺好的模樣。左側的摺法也同⑯～⑱（左右對稱）。

⑲

⑳
拉開內側的紙。

㉑
錯開摺線往下摺。

這個步驟會決定尾巴的形狀喔！

㉒

㉓
這個步驟會決定手的形狀喔！

㉔
摺好的模樣。

翻面

迷你松鼠完成了！

★ 畫上表情和花紋吧！

49 迷你貓頭鷹

加油！

● 使用色紙 … **1** 張

土黃色
（ 1/2大小1張 ）

● 使用工具 ●
蠟筆
簽字筆

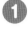 **1**

壓出摺線。

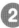 **2**

壓出摺線。

 3

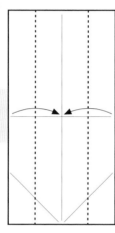

4

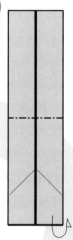

 8

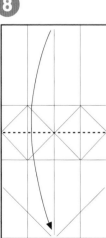

7

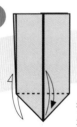

往前後壓出
摺線後打開。

6

向內壓摺。

5

壓出摺線。

9

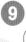
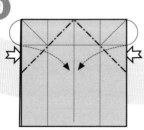

向內壓摺。

10

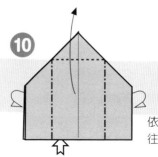

依照虛線
往上摺。

94

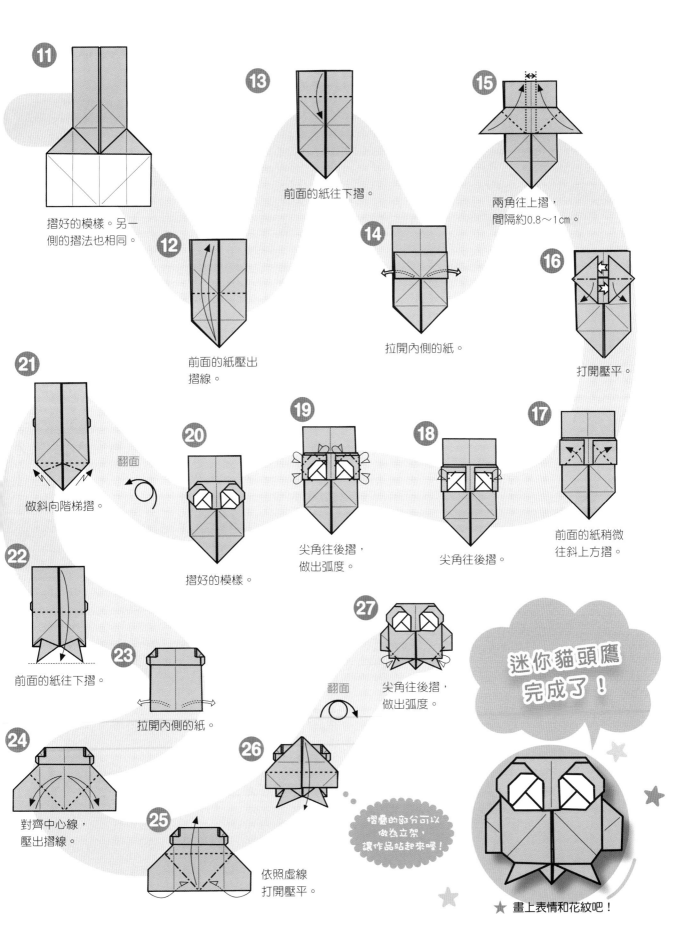

11 摺好的模樣。另一側的摺法也相同。

12 前面的紙壓出摺線。

13 前面的紙往下摺。

14 拉開內側的紙。

15 兩角往上摺，間隔約0.8～1cm。

16 打開壓平。

17 前面的紙稍微往斜上方摺。

18 尖角往後摺。

19 尖角往後摺，做出弧度。

20 摺好的模樣。

21 做斜向階梯摺。

翻面

22 前面的紙往下摺。

23 拉開內側的紙。

24 對齊中心線，壓出摺線。

25 依照虛線打開壓平。

26

翻面

27 尖角往後摺，做出弧度。

迷你貓頭鷹完成了！

摺疊的部分可以做為立架，讓作品站起來喔！

★ 畫上表情和花紋吧！

95

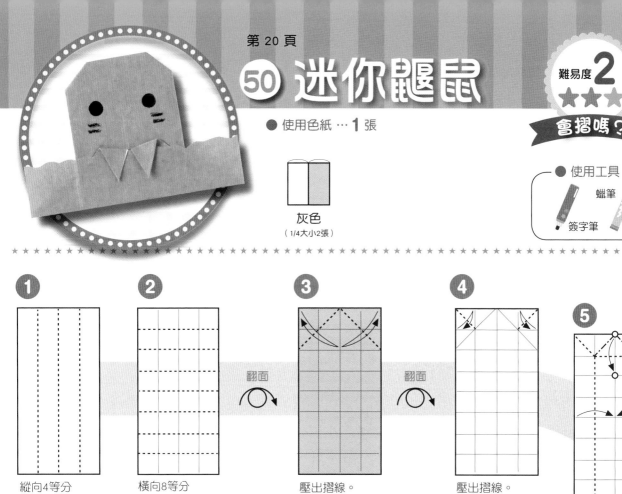

50 迷你鼴鼠

難易度 2
★★★

會摺嗎？

● 使用色紙 … 1 張

灰色
（1/4大小2張）

● 使用工具 ●
蠟筆
簽字筆

1 縱向4等分
壓出摺線。

2 橫向8等分
壓出摺線。

翻面

3 壓出摺線。

翻面

4 壓出摺線。

5 左右對齊中心線
摺疊，上面的○
與○對齊摺疊。

6

7

8

9 下緣如圖
般裁剪。

10 往上摺，稍微蓋住
三角形的部分。

11 拉開內側的紙。

12

13

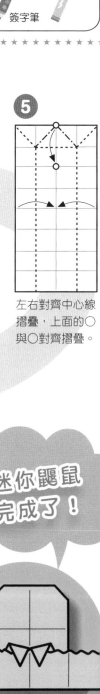

迷你鼴鼠
完成了！

摺疊的部分
可以做為立架，
讓作品站起來喔！

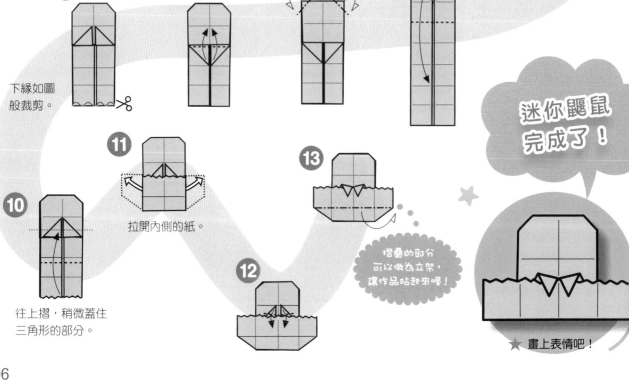

★ 畫上表情吧！

日文原著工作人員

作品・摺紙圖★丹羽兌子　　　校對★富樫泰子
攝影★系井康友　　　　　　　編輯★株式會社童夢
書籍設計★Chadal 108　　　　編輯統籌★丸山亮平
DTP★Studio Porto

國家圖書館出版品預行編目資料

超可愛的動物摺紙 / 丹羽兌子著；賴純如譯.
-- 二版. -- 新北市：漢欣文化, 2019.05
96面 ;19x26公分. -- (愛摺紙 ; 14)
ISBN 978-957-686-773-6(平裝)

1.摺紙

972.1　　　　　　　　　　108005529

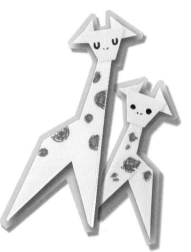

有著作權・侵害必究　　　　　　　定價260元

愛摺紙 14

超可愛的動物摺紙（暢銷版）

作　　　者 / 丹羽兌子

譯　　　者 / 賴純如

出　版　者 / 漢欣文化事業有限公司

地　　　址 / 新北市板橋區板新路206號3樓

電　　　話 / 02-8953-9611

傳　　　真 / 02-8952-4084

郵 撥 帳 號 / 05837599 漢欣文化事業有限公司

電 子 郵 件 / hsbookse@gmail.com

初 版 一 刷 / 2019年5月

本書如有缺頁、破損或裝訂錯誤，請寄回更換

Lady Boutique Series No.4195
KAWAII IKIMONO ORIGAMI
© 2016 Boutique-Sha, Inc.
All rights reserved.
Original Japanese edition published in Japan by BOUTIQUE-SHA.
Chinese (in complex character) translation rights arranged with BOUTIQUE-SHA through
KEIO CULTURAL ENTERPRISE CO., LTD.

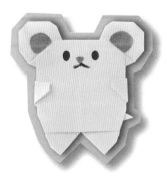